Ten Secrets of Playing The Pop Piano

流行鋼琴的
彈奏奧秘

邱哲豐 編著

10大章節 流行鋼琴編曲實務

教學、自學 進階輔助教材

Advanced

▶ 本書深入探討

和弦基礎｜變化和弦｜和聲重組｜分解和弦｜黃金樂句

填音技巧｜節奏型態｜代理和弦｜藍調音樂｜常用移調

目錄

前言

　　流行音樂隨著時代脈動不停滾動改變，喜愛彈奏鋼琴的愛樂者也會跟著改變而與時俱進，無論從滾石、飛碟的國語歌壇黃金歲月，到周杰倫、張惠妹、林俊傑、周興哲等重量級天王天后年代，乃至於Rap當道的高爾宣、9m88等現代歌手，喜歡彈琴的你我不斷追隨著流行音樂脈動，在鋼琴上努力的加以琢磨與臨摹，如何讓流行音樂在鋼琴上有更精湛的表現。

　　《流行鋼琴的彈奏奧秘》從和弦的基礎概念、進階的和聲重組、分解和弦的研討、節奏型態的歸納、流行金句探討、甚至於藍調音樂的介紹、最經典的移調練習……等，包羅萬象的內容讓你能在彈奏鋼琴時運用自如。

　　這是一本學鋼琴的朋友必備的工具書，也是鋼琴老師教學時不可或缺的教材書，如果要問我彈奏的奧秘就這樣嗎？我的答案是：就算十倍的頁數也寫不完啊！本書內容可以單一篇章深入研究，也可以跨章節閱讀學習，執教的老師們更可以挑選重點頁次補充給學生們。

　　如果你想知道如何運用在流行歌曲實務上，也可以關注《iTouch就是愛彈琴》所收錄的歌曲與講座。無論是每一期的編曲分析或單元講座教學，都可以與本書互相呼應得到實證，喜愛彈琴的你我加油，我們一起勉勵！

© 邱哲豐流行鋼琴音樂工作室 提供

邱哲豐。期勉

Chapter 1 流行鋼琴的和弦基礎

在開始課程之前，最首要講解的應該就是和弦，和弦的使用與變化都關切著曲子的味道與風格，使用簡單的和弦讓曲子聽起來沒有負擔，透過和聲稍加變化的和弦結構，讓曲子聽起來有更不一樣的曲意與改變，關鍵在於和弦的豐富度與使用的方式正不正確。

在第一章我們重新將和弦做一個完整的複習與理解，初學的同學可以慢慢熟悉與分辨不同，中高階同學與執教老師則必須有更清楚的辨析技巧與使用時機。跟著本章的複習與分類讓大家的和弦觀念更為熟練，一起加油！

和弦種類

可以把和弦分為三和聲與四和聲。在三和聲當中又可以分為大三和弦、小三和弦、增和弦與減和弦。四和聲就有更多的變化，分為大七和弦、小七和弦、屬七和弦、半減七和弦等等。

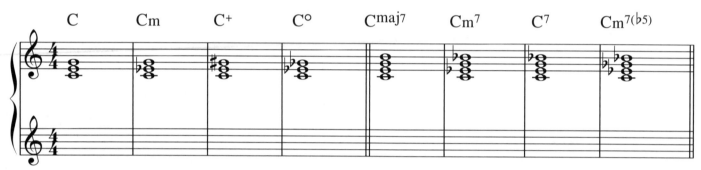

・學習技巧：自己練習寫一次這些不同的和弦

順階和弦(一)

如果以C大調音階為基準，排列三和聲的和弦，可以得到1、4、5級的大和弦，2、3、6級的小和弦，還有7級的減和弦。

C	Dm	Em	F	G	Am	B°
大和弦	小和弦	小和弦	大和弦	大和弦	小和弦	減和弦

・學習技巧：找出和弦的根音，並用左手彈出根音

順階和弦(二)

一樣以C大調音階為基準，排列四和聲的和弦，可以得到1、4級的大七和弦，2、3、6級的小七和弦，還有7級的半減七和弦。

Cmaj7	Dm7	Em7	Fmaj7	G7	Am7	Bm7(♭5)
大七和弦	小七和弦	小七和弦	大七和弦	屬七和弦	小七和弦	半減七和弦

音程

音程是指音與音之間的距離，測量單位為「度」，而最小的量測距離為半音數，可以用半音數計算兩音之間的距離。經仔細計算與歸納，在大調音階當中，1、4、5、8度是完全音程，2、3、6、7度則是大小音程。

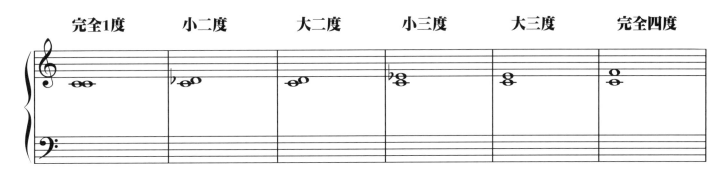

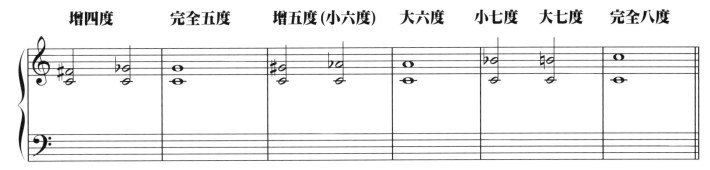

各調三和聲順階和弦

接著，我們將各調性的順階和弦都練習一次。

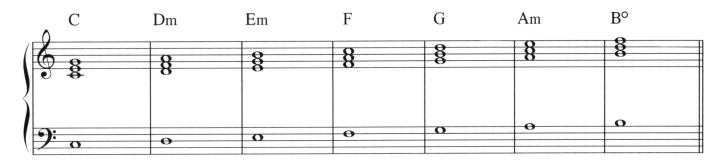

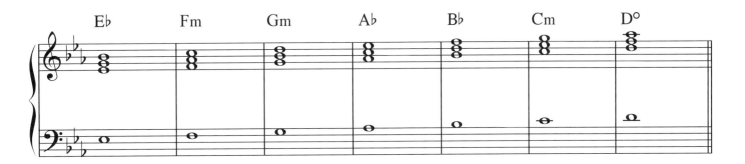

各調四和聲順階和弦

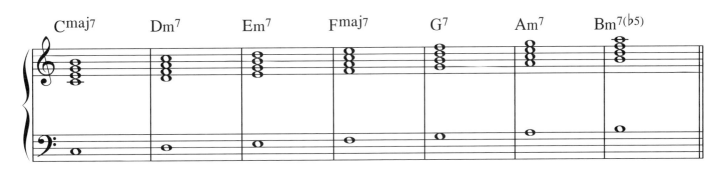

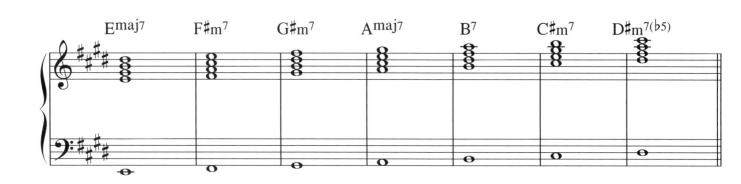

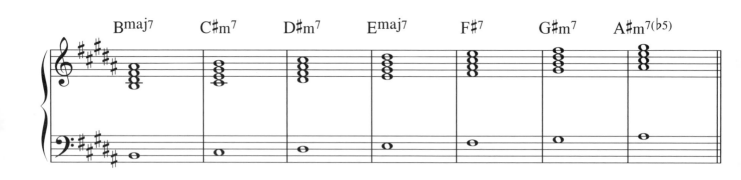

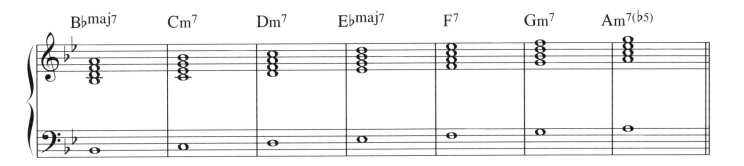

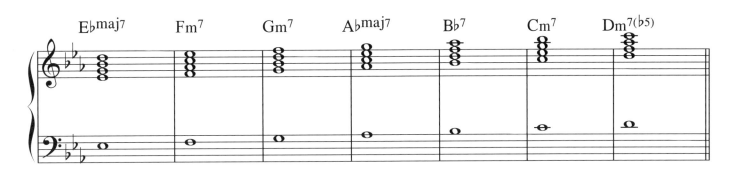

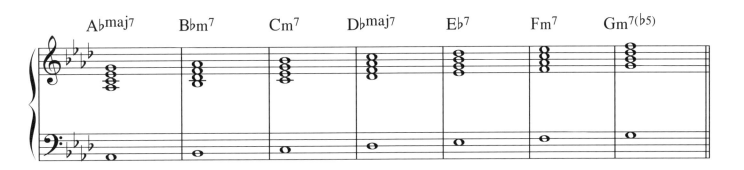

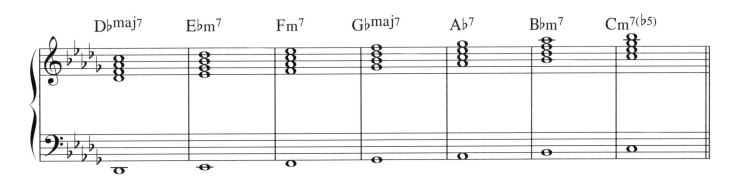

① 請寫出 G大調的三和聲順階和弦,並寫上各級和弦名稱。

② 請寫出F大調的四和聲順階和弦,並寫上各級和弦名稱。

③ 請寫出以下各級和弦名稱。

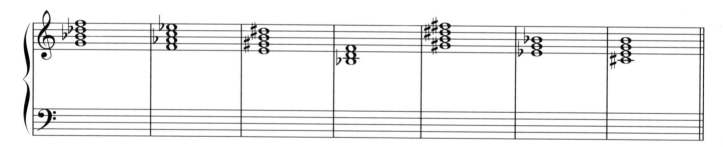

④ 請寫出以下和弦的正確位置。

| B♭m⁷ | G♭maj7 | A♭ | A° | F♯m⁷ | Amaj7 | D♯m⁷(♭5) |

Chapter 2 流行鋼琴的進階和弦

第一章複習了三和聲與四和聲，在第二章裡頭，我們要開始對於超過八度的和聲，包括9音、11音、13音等和聲，以及其變化和聲的複習。當和聲條件變多時，音樂所呈現出來的色彩就更多元化，在研讀與複習時，請耐心的細數每一個和弦的排列與組成，本章內容屬於進階程度，學習時適度的給予自己進步的機會，但千萬別因為進階而感到困擾甚至放棄，你或許未必在第一時間就能完全理解，但經過多次的演練與計算，相信這些和弦對你而言不是難事，你仍然可以朝向第三章及往後的章節繼續閱讀與學習，有空時可以折返回本章，把先前沒有弄通的部分再度研讀，相信你一定可以克服的。

屬七和弦的延伸
以C7屬七和弦為例，如果往上添加會得C9、C11、C13等和弦，而15音是根音的兩個八度就不再討論了，先試試看計算以下的和弦。

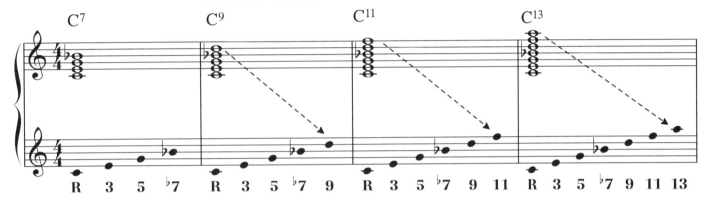

♯9/♭9和聲變化
9音在很多的流行樂與爵士樂當中被使用，可以將9音變化為♯9、♭9兩種。

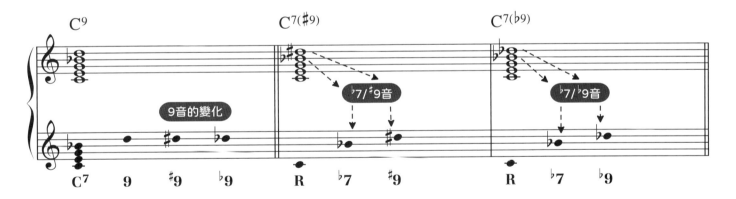

11/♯11和聲變化
11音在流行和聲中也很常被使用，9音的♯9、♭9與11、♯11的互相交錯，能產生出很多變化，徹底研究每個不同的變化與基本排列。

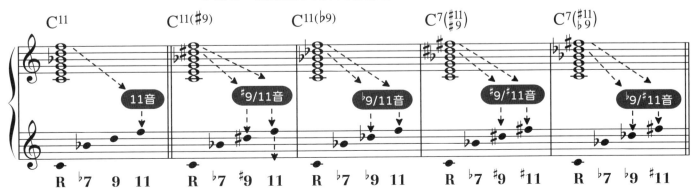

🎹 13音的和聲添加
13音在爵士樂中也經常被使用，再與9音、11音互相交錯產生更多變化，研究這些和聲變化，為未來的和聲排列打好基礎。

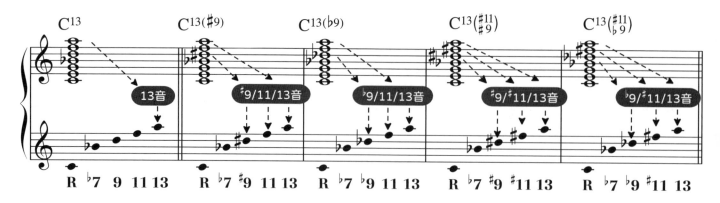

🎹 G7的和聲添加總結
學習鋼琴的過程，C大調是大家最熟悉的調性，C大調中的5級G7和弦也是大家最熟練的屬七和弦。我們利用G7和弦將上述研究的9音、11音、13音和聲變化條件做一完整的總結。

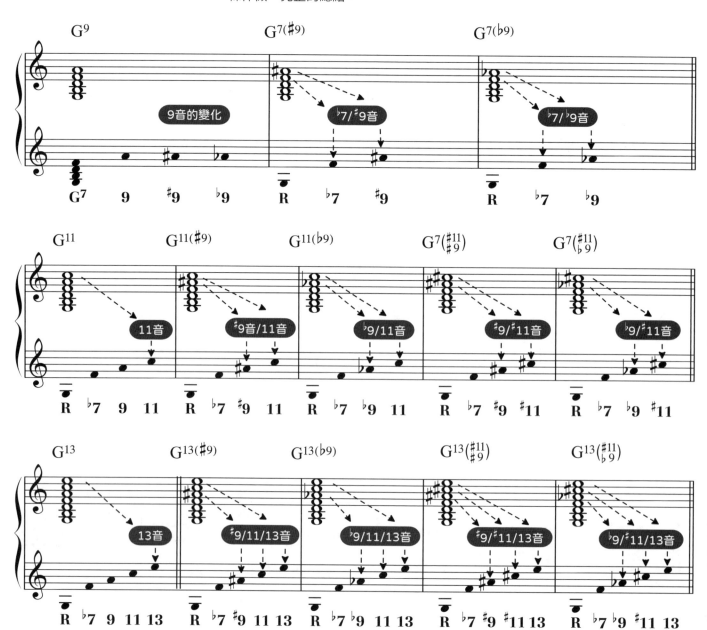

D7的和聲添加總結 — 我們再多練習一個D7和弦，再試試看是不是所有的變化和聲都OK？

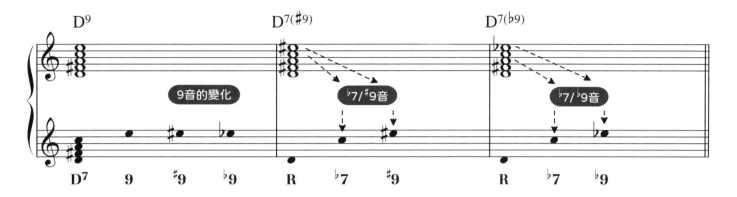

F7的和聲添加總結 — 現在己動手寫寫看F7的和聲添加變化，下方仍有參考音符，請試著寫出答案來吧！

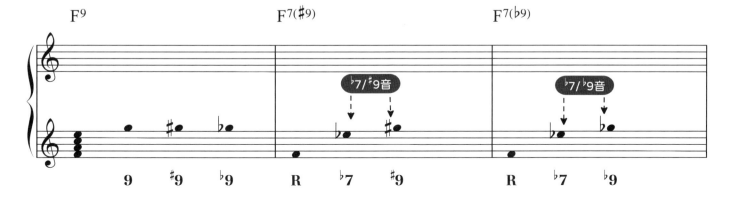

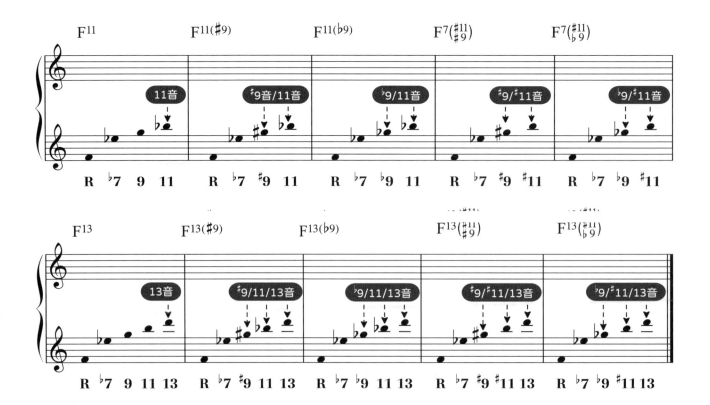

綜 合 練 習

我們將所有的和弦都列舉出來，左手部分以三和聲為基本模型，將變化音符都寫在右手部分，請練習每個和弦的變化和聲。

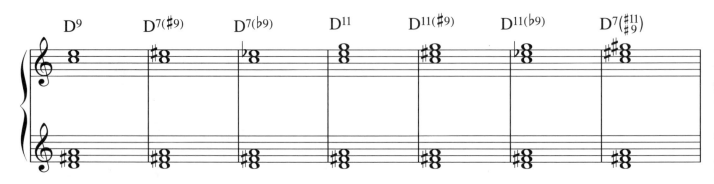

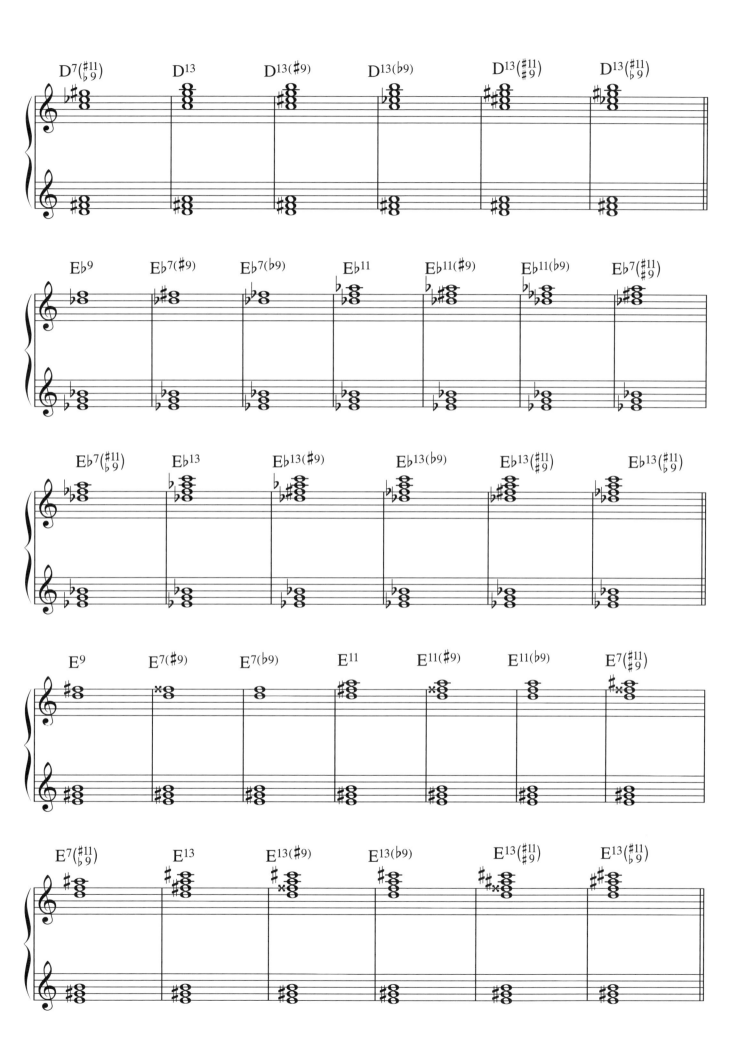

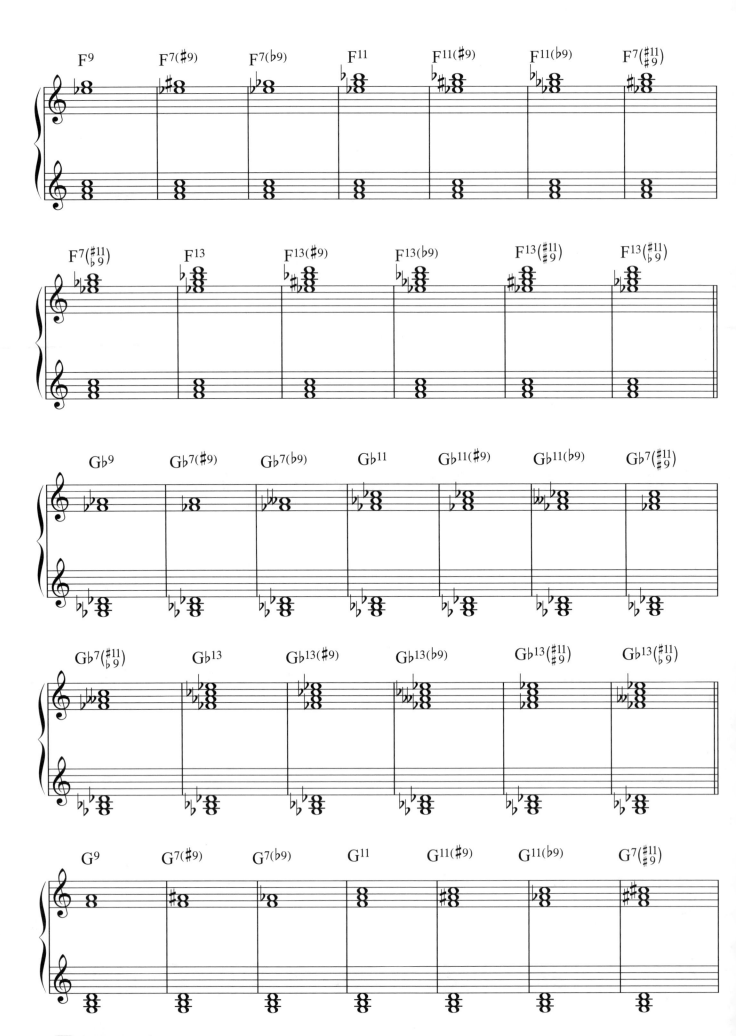

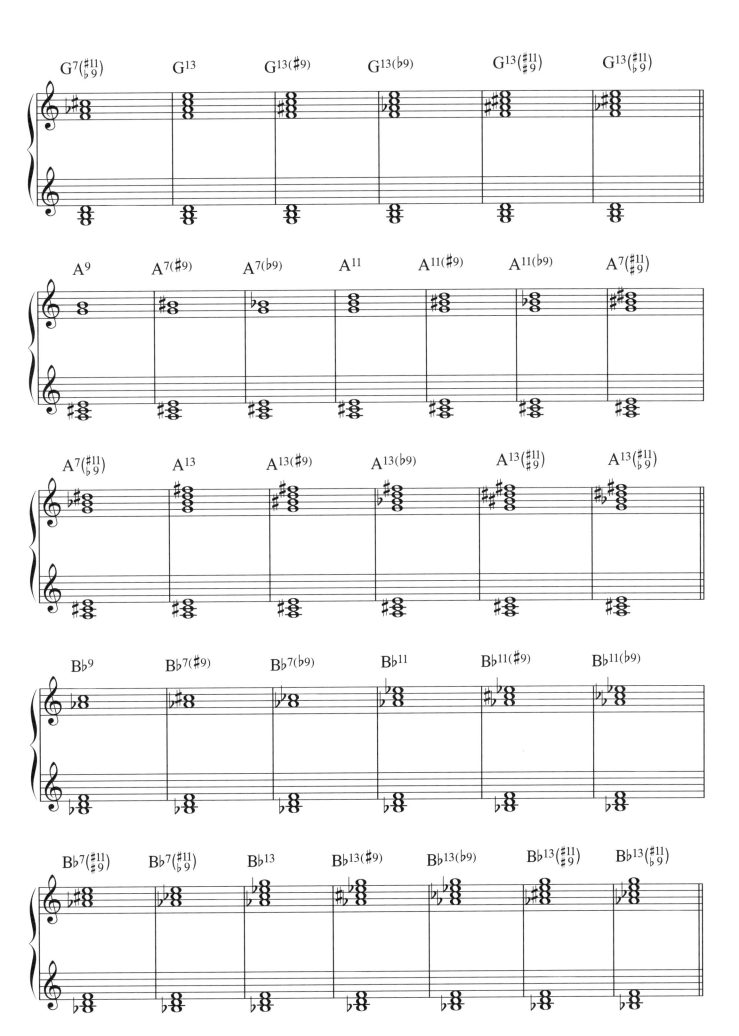

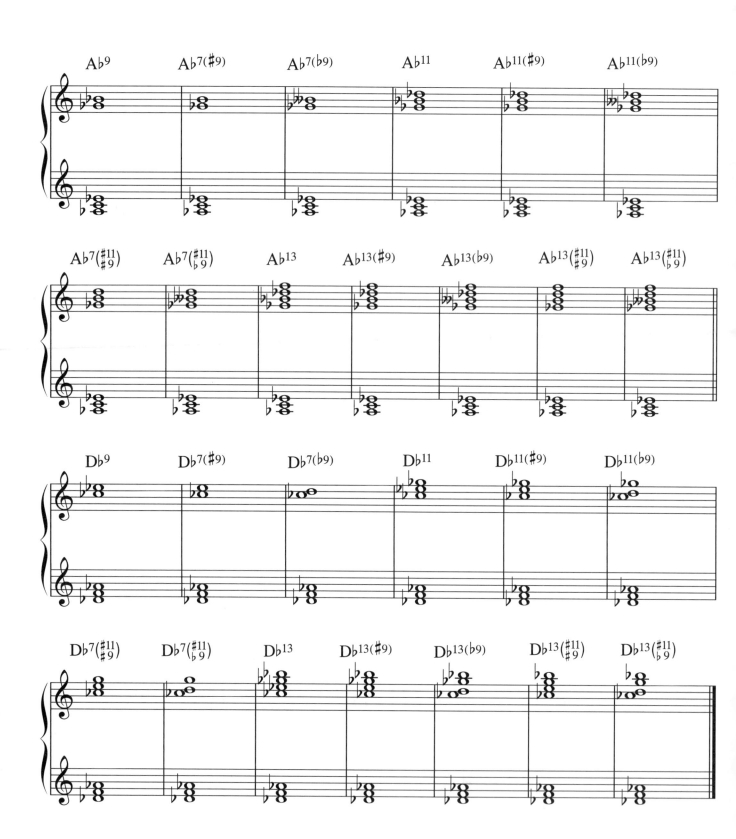

Chapter 3 流行鋼琴的和聲重組

經過第二章學習，慢慢熟悉複和聲及變化和聲所構成的和弦之後，在第三章我們要開始學習將和聲的排列順序重新定義。這樣的和聲條件重新排列被稱為「和聲重組」。研究基礎和弦時，通常會從根音、3音、5音、7音、9音等等，以及變化和聲的 #9、♭9 等和聲變化依序排列。但實際上在演奏或者編曲時，和弦不一定依照以上的順序，而和弦音的排列只要經過適度的調整之後，能夠展現更好的音響效果與功用。請你耐心地跟著教材中的步驟，一步步把和弦的雙手分配觀念學習起來，相信未來無論即興演奏或者流行歌曲的彈奏上，所演奏的和聲一定是最美、最精緻的排列，跟著第三章的和聲重組單元，重新認識你所學習過的和弦與排列。

三和弦和聲重組

1. 左手留下根音+5度音(簡寫為根5)，其餘的和弦音盡量不重複。

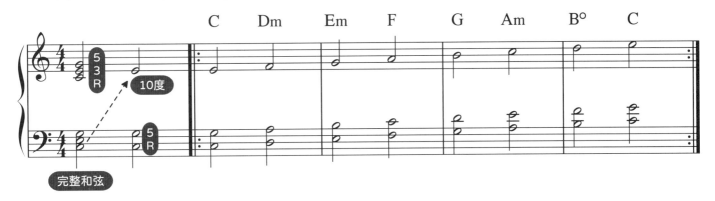

2. 左手留下根音，右手部分彈奏5度音+10度音，雙手分配的不同。

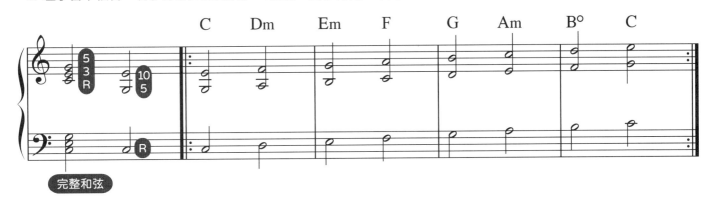

3. 左手留下根音+5度音，右手部分彈奏8度音+10度音，雙手分配的不同。

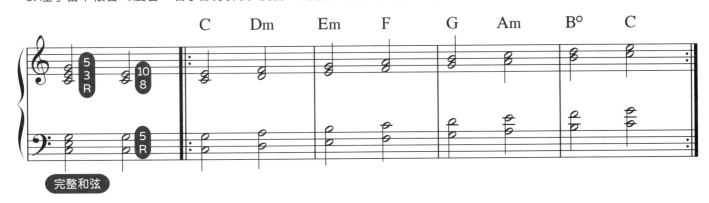

四和弦和聲重組

▶ R+5/7+3 左手留下根音+5度音，右手彈奏7度音+3度音。

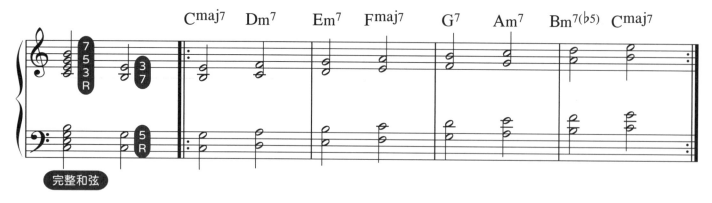

▶ R+5/7+3 左手留下根音+5度音，右手彈奏3度音+7度音。

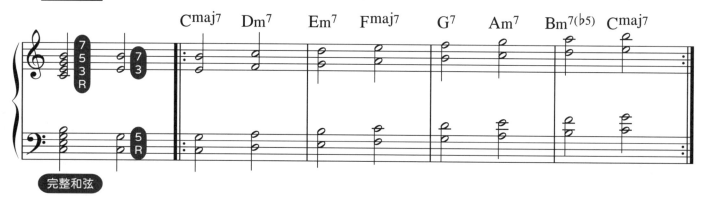

▶ R+7/3+5 左手留下根音+7度音，右手彈奏3度音+5度音。

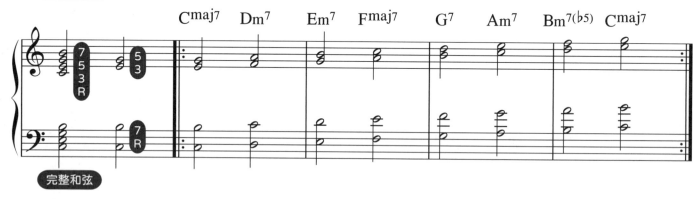

▶ R/3+5+7 左手留下根音，右手彈奏3度音+5度音+7度音。

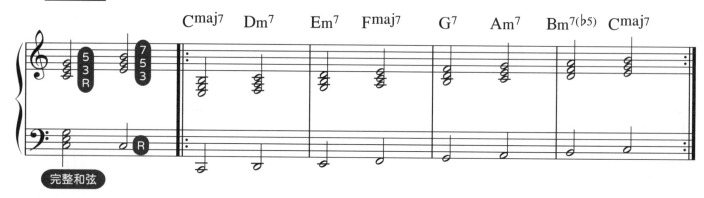

▶ R/5+7+3 左手留下根音，右手彈奏5度音+7度音+3度音。

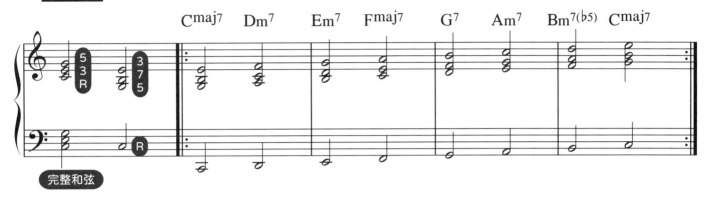

▶ R/7+3+5 左手留下根音，右手彈奏7度音+3度音+5度音。

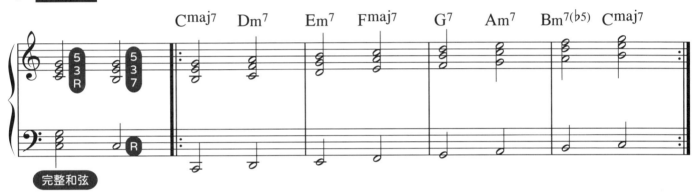

▶ R+5/3+7+10 左手留下根音+5度音，右手彈奏3度音+7度音+10度音。

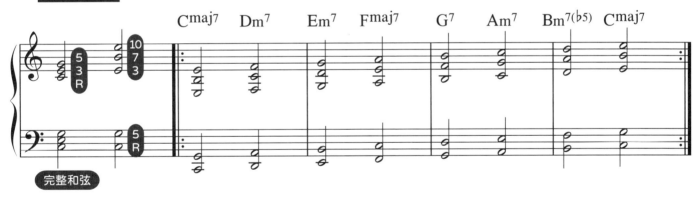

▶ R+5+7/3+5 左手留下根音+5度音+7度音，右手彈奏3度音+5度音。

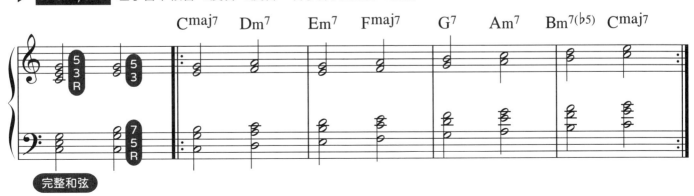

接下來的部分，是各調三和聲與四和聲的和聲重組列表，你可以依序練習與複習，比較困難的調性可以先跳過，也可以針對目前你所練習的曲子調性，擇一練習即可。

G大調

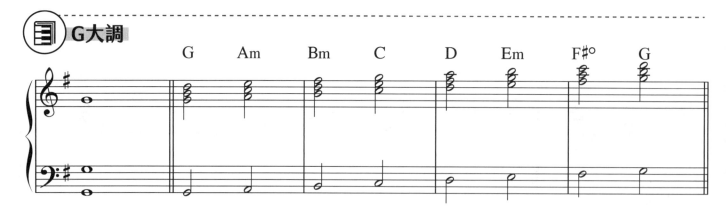

G大調三和弦和聲重組

1. 左手留下根音+5度音(簡寫為根5)，其餘的和弦音盡量不重複。

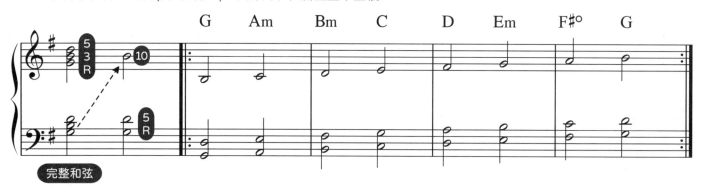

2. 左手留下根音，右手部分彈奏5度音+10度音，雙手分配的不同。

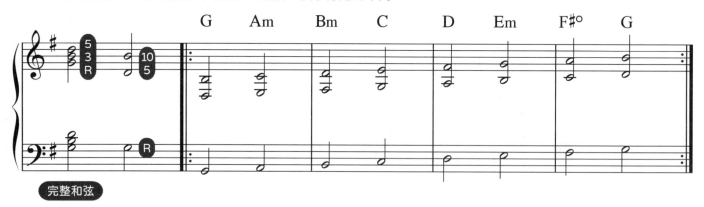

3. 左手留下根音+5度音，右手部分彈奏8度音+10度音，雙手分配的不同。

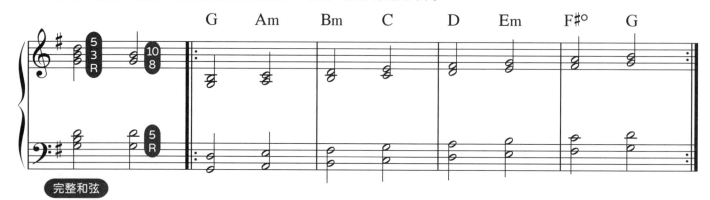

G大調四和弦和聲重組

▶ R+5/7+3 左手留下根音+5度音，右手彈奏7度音+3度音。

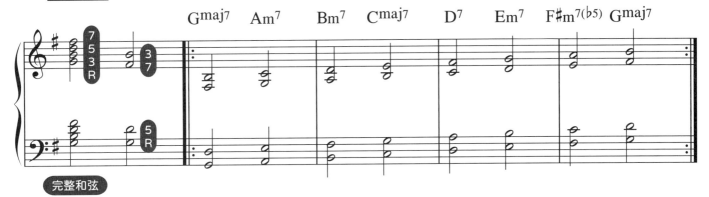

完整和弦

▶ R+5/3+7 左手留下根音+5度音，右手彈奏3度音+7度音。

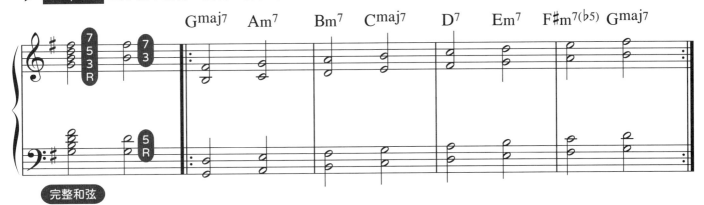

完整和弦

▶ R+7/3+5 左手留下根音+7度音，右手彈奏3度音+5度音。

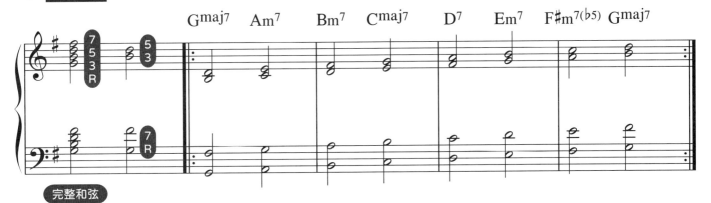

完整和弦

▶ R/3+5+7 左手留下根音，右手彈奏3度音+5度音+7度音。

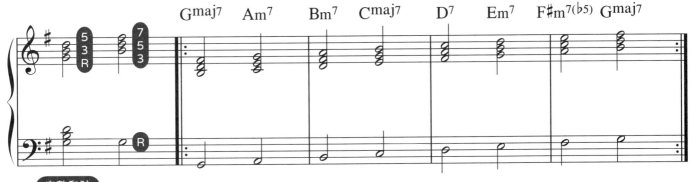

完整和弦

▶ R/5+7+3 左手留下根音，右手彈奏5度音+7度音+3度音。

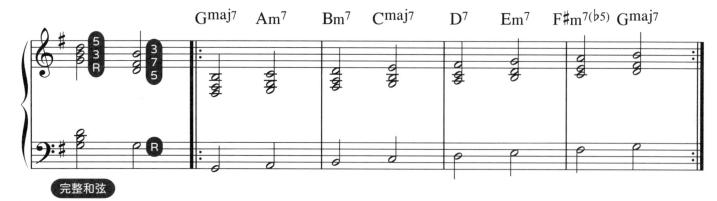

完整和弦

▶ R/7+3+5 左手留下根音，右手彈奏7度音+3度音+5度音。

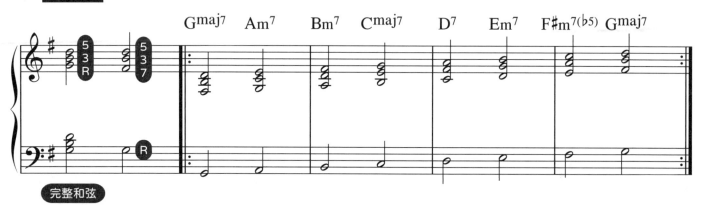

完整和弦

▶ R+5/3+7+10 左手留下根音+5度音，右手彈奏3度音+7度音+10度音。

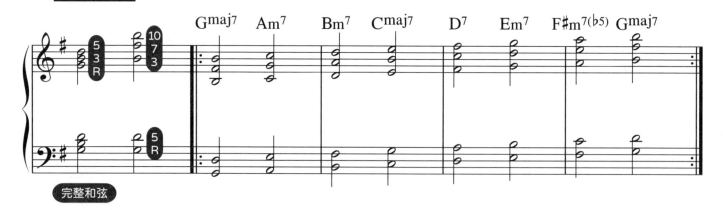

完整和弦

▶ R+5+7/3+5 左手留下根音+5度音+7度音，右手彈奏3度音+5度音。

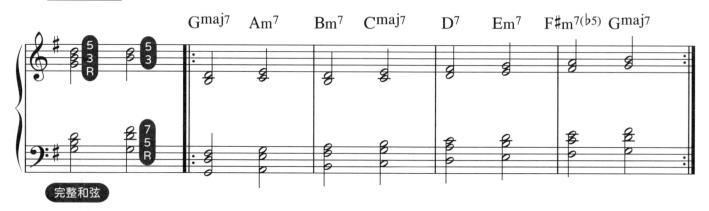

完整和弦

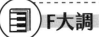

F大調

F大調三和弦和聲重組

1. 左手留下根音+5度音(簡寫為根5)，其餘的和弦音盡量不重複。

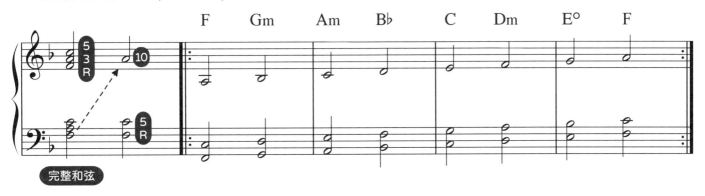

完整和弦

2. 左手留下根音，右手部分彈奏5度音+10度音，雙手分配的不同。

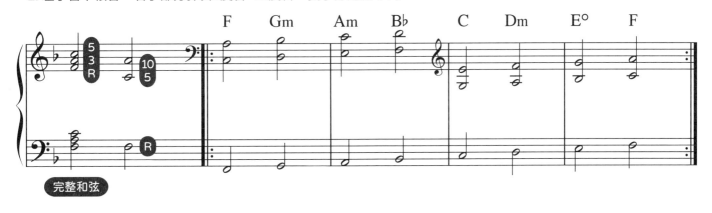

完整和弦

3. 左手留下根音+5度音，右手部分彈奏8度音+10度音，雙手分配的不同。

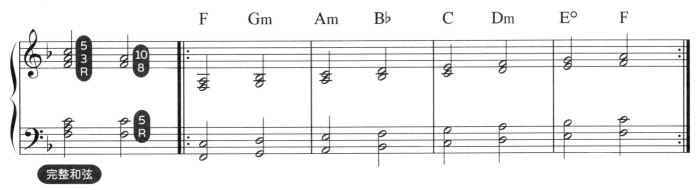

完整和弦

巨 F大調四和弦和聲重組

▶ R+5/7+3　左手留下根音+5度音，右手彈奏7度音+3度音。

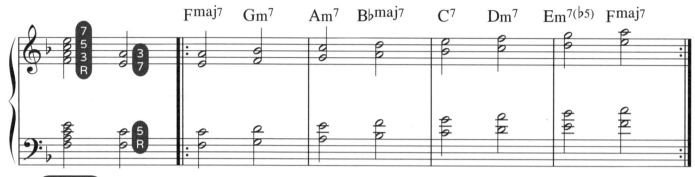

完整和弦

▶ R+5/3+7　左手留下根音+5度音，右手彈奏3度音+7度音。

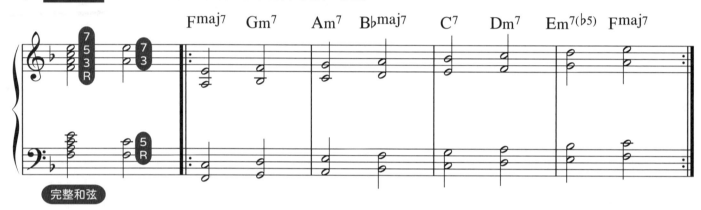

完整和弦

▶ R+7/3+5　左手留下根音+7度音，右手彈奏3度音+5度音。

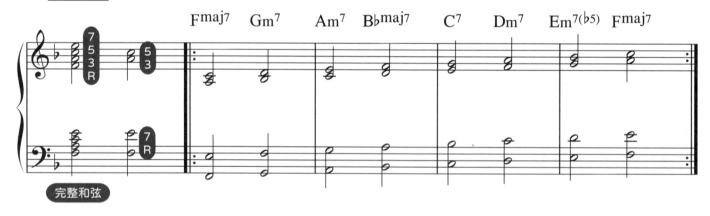

完整和弦

▶ R/3+5+7　左手留下根音，右手彈奏3度音+5度音+7度音。

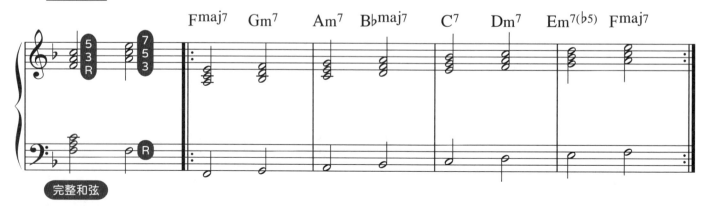

完整和弦

▶ R/5+7+3 左手留下根音，右手彈奏5度音+7度音+3度音。

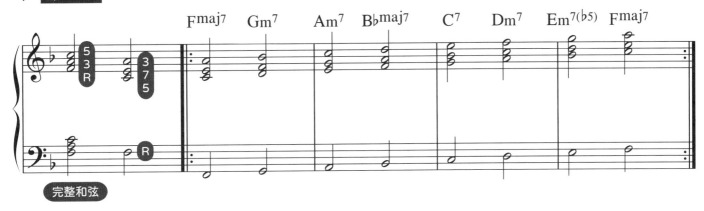

完整和弦

▶ R/7+3+5 左手留下根音，右手彈奏7度音+3度音+5度音。

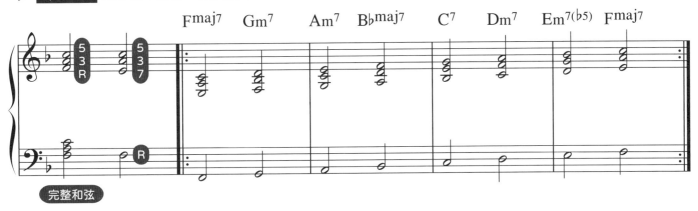

完整和弦

▶ R+5/3+7+10 左手留下根音+5度音，右手彈奏3度音+7度音+10度音。

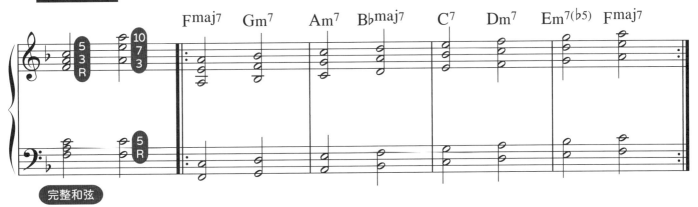

完整和弦

▶ R+5+7/3+5 左手留下根音+5度音+7度音，右手彈奏3度音+5度音。

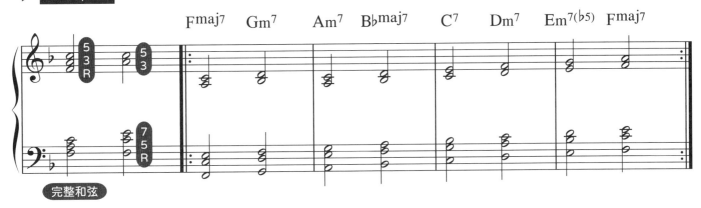

完整和弦

🎹 D大調

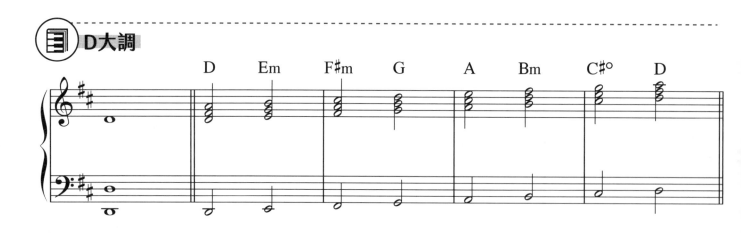

🎹 D大調三和弦和聲重組

1. 左手留下根音+5度音(簡寫為根5)，其餘的和弦音盡量不重複。

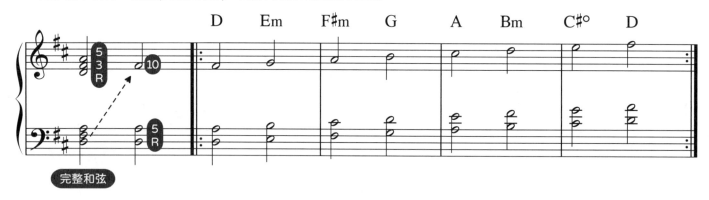

完整和弦

2. 左手留下根音，右手部分彈奏5度音+10度音，雙手分配的不同。

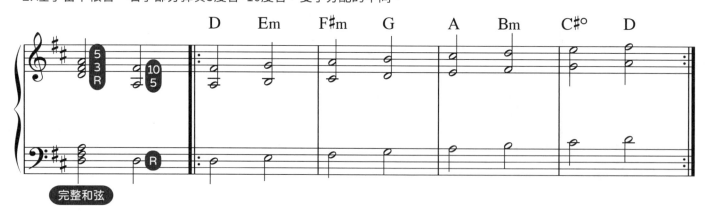

完整和弦

3. 左手留下根音+5度音，右手部分彈奏8度音+10度音，雙手分配的不同。

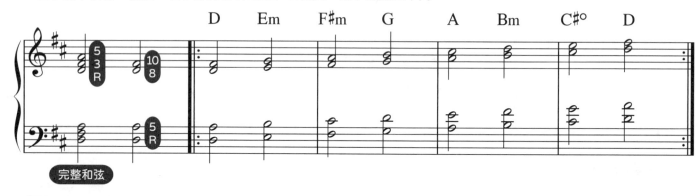

完整和弦

D大調四和弦和聲重組

▶ R+5/7+3　左手留下根音+5度音，右手彈奏7度音+3度音。

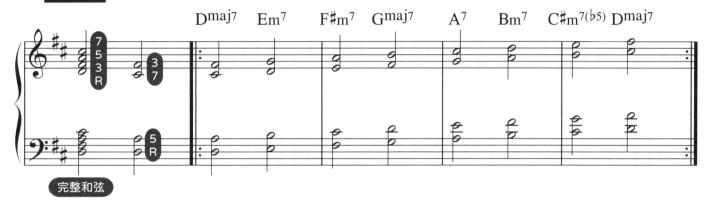

完整和弦

▶ R+5/3+7　左手留下根音+5度音，右手彈奏3度音+7度音。

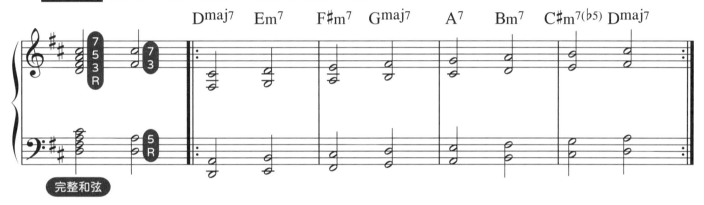

完整和弦

▶ R+7/3+5　左手留下根音+7度音，右手彈奏3度音+5度音。

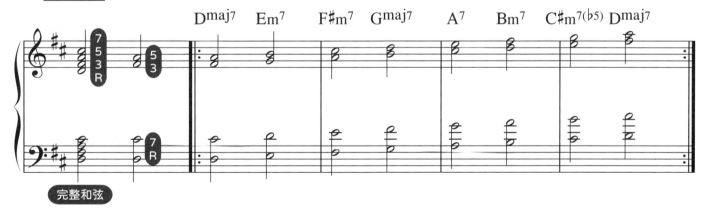

完整和弦

▶ R/3+5+7　左手留下根音，右手彈奏3度音+5度音+7度音。

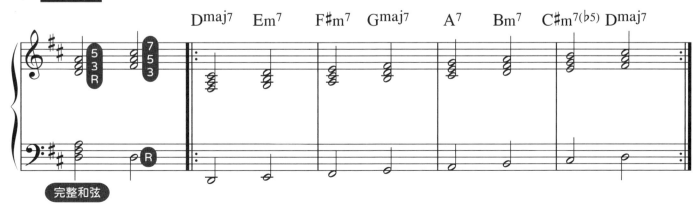

完整和弦

▶ R/5+7+3 左手留下根音，右手彈奏5度音+7度音+3度音

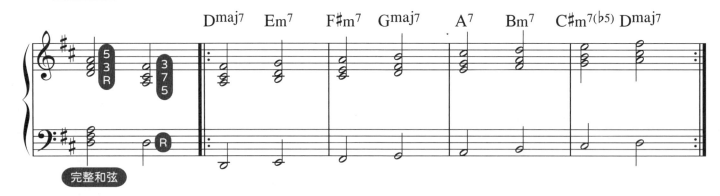

▶ R/7+3+5 左手留下根音，右手彈奏7度音+3度音+5度音。

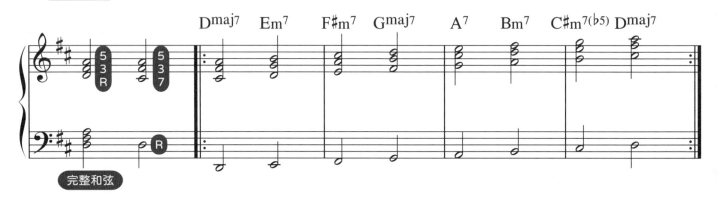

▶ R+5/3+7+10 左手留下根音+5度音，右手彈奏3度音+7度音+10度音。

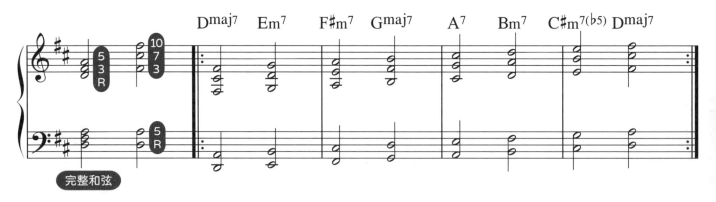

▶ R+5+7/3+5 左手留下根音+5度音+7度音，右手彈奏3度音+5度音。

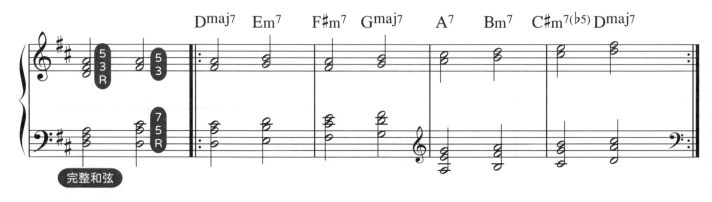

B♭大調

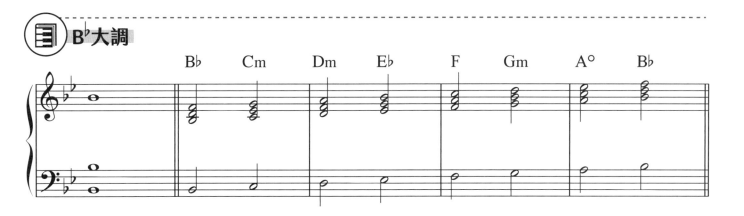

B♭大調三和弦和聲重組

1. 左手留下根音+5度音(簡寫為根5)，其餘的和弦音盡量不重複。

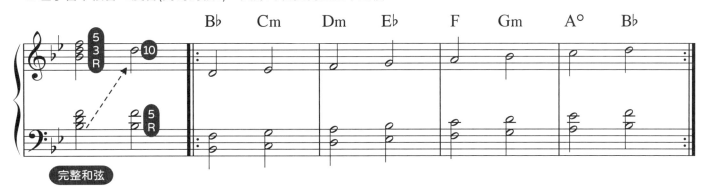

2. 左手留下根音，右手部分彈奏5度音+10度音，雙手分配的不同。

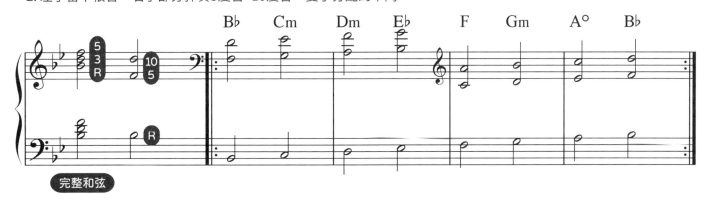

3. 左手留下根音+5度音，右手部分彈奏8度音+10度音，雙手分配的不同。

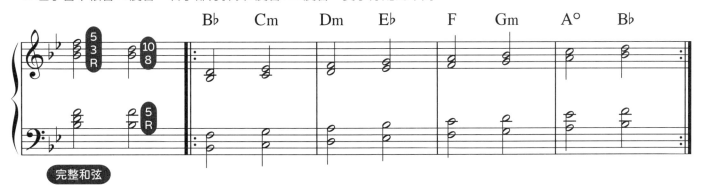

目 B♭大調四和弦和聲重組

▶ R+5/7+3 左手留下根音+5度音，右手彈奏7度音+3度音。

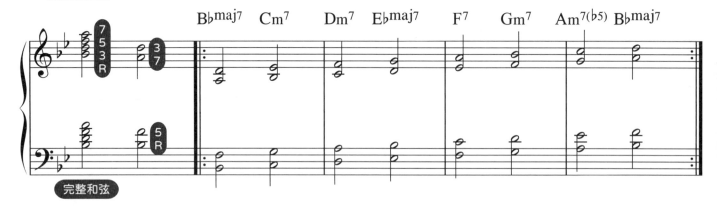

▶ R+5/3+7 左手留下根音+5度音，右手彈奏3度音+7度音。

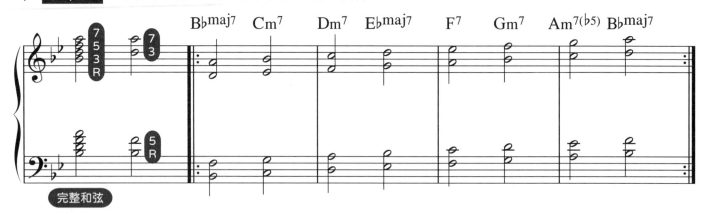

▶ R+7/3+5 左手留下根音+7度音，右手彈奏3度音+5度音。

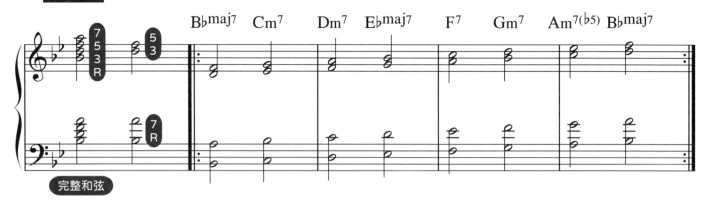

▶ R/3+5+7 左手留下根音，右手彈奏3度音+5度音+7度音。

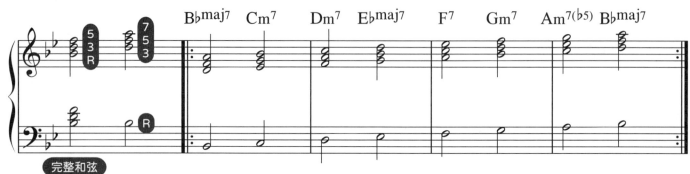

▶ R/5+7+3 左手留下根音，右手彈奏5度音+7度音+3度音。

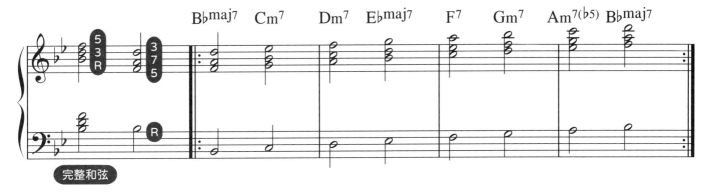

▶ R/7+3+5 左手留下根音，右手彈奏7度音+3度音+5度音。

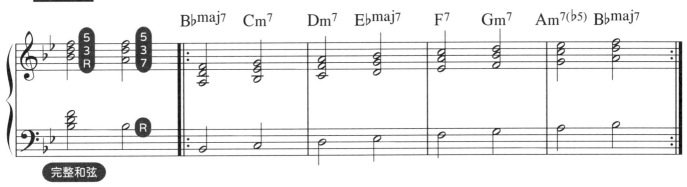

▶ R+5/3+7+10 左手留下根音+5度音，右手彈奏3度音+7度音+10度音。

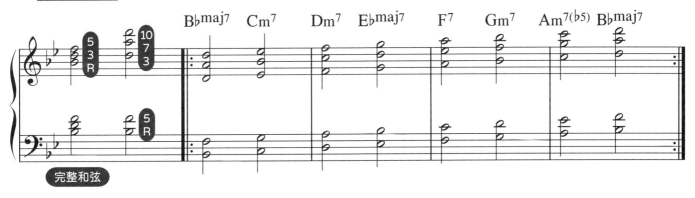

▶ R+5+7/3+5 左手留下根音+5度音+7度音，右手彈奏3度音+5度音。

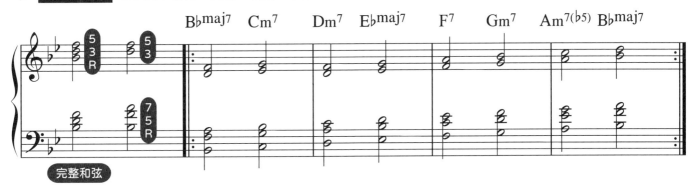

A大調

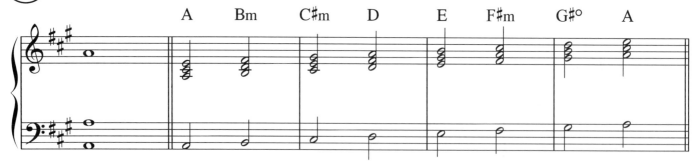

A大調三和弦和聲重組

1. 左手留下根音+5度音(簡寫為根5)，其餘的和弦音盡量不重複。

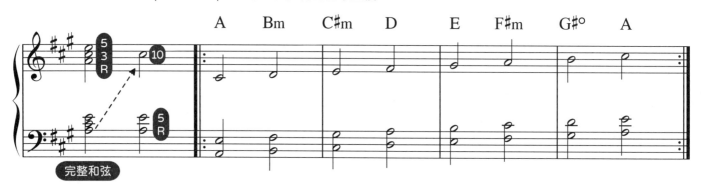

2. 左手留下根音，右手部分彈奏5度音+10度音，雙手分配的不同。

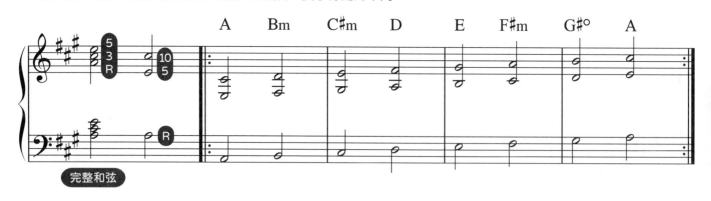

3. 左手留下根音+5度音，右手部分彈奏8度音+10度音，雙手分配的不同。

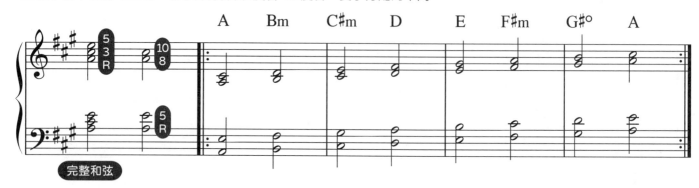

A大調四和弦和聲重組

▶ R+5/7+3 左手留下根音+5度音，右手彈奏7度音+3度音。

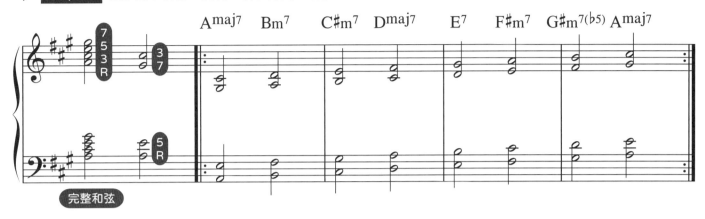

完整和弦

▶ R+5/3+7 左手留下根音+5度音，右手彈奏3度音+7度音。

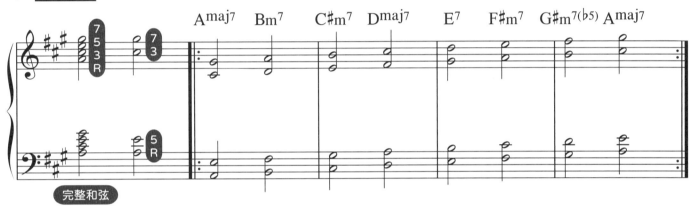

完整和弦

▶ R+7/3+5 左手留下根音+7度音，右手彈奏3度音+5度音。

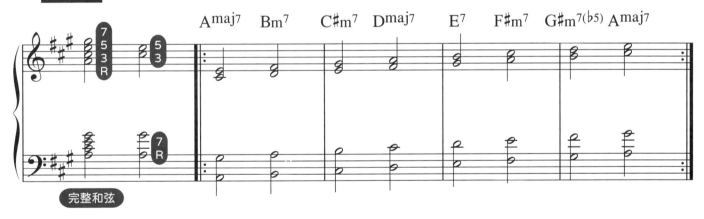

完整和弦

▶ R/3+5+7 左手留下根音，右手彈奏3度音+5度音+7度音。

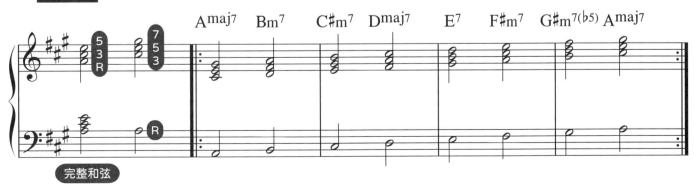

完整和弦

▶ R/5+7+3 左手留下根音，右手彈奏5度音+7度音+3度音

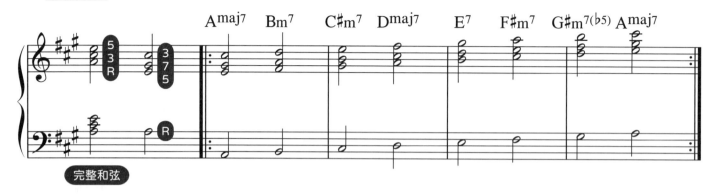

▶ R/7+3+5 左手留下根音，右手彈奏7度音+3度音+5度音。

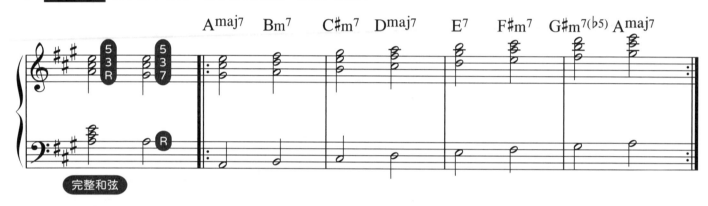

▶ R+5/3+7+10 左手留下根音+5度音，右手彈奏3度音+7度音+10度音。

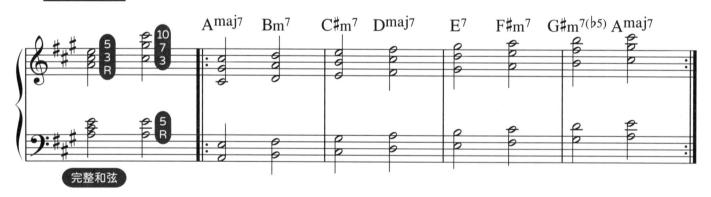

▶ R+5+7/3+5 左手留下根音+5度音+7度音，右手彈奏3度音+5度音。

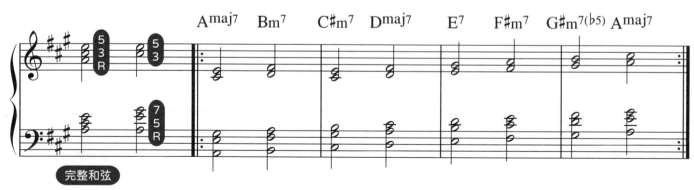

🎹 E♭大調

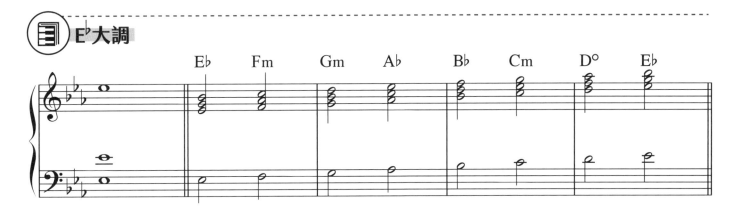

🎹 E♭大調三和弦和聲重組

1. 左手留下根音+5度音(簡寫為根5)，其餘的和弦音盡量不重複。

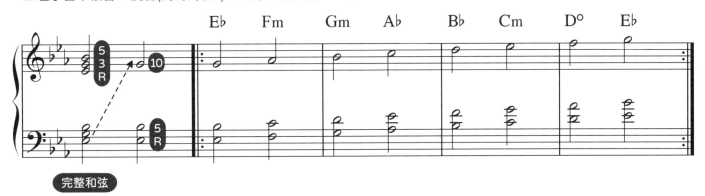

完整和弦

2. 左手留下根音，右手部分彈奏5度音+10度音，雙手分配的不同。

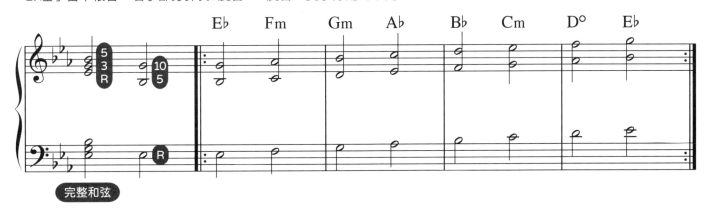

完整和弦

3. 左手留下根音+5度音，右手部分彈奏8度音+10度音，雙手分配的不同。

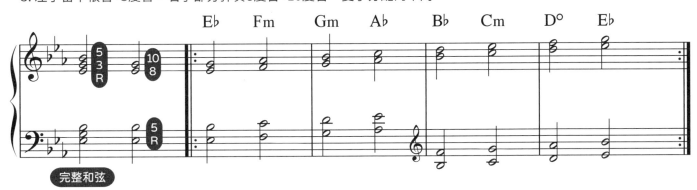

完整和弦

E♭大調四和弦和聲重組

▶ R+5/7+3 左手留下根音+5度音，右手彈奏7度音+3度音。

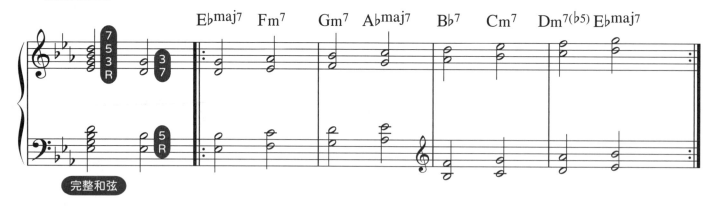

完整和弦

▶ R+5/3+7 左手留下根音+5度音，右手彈奏3度音+7度音。

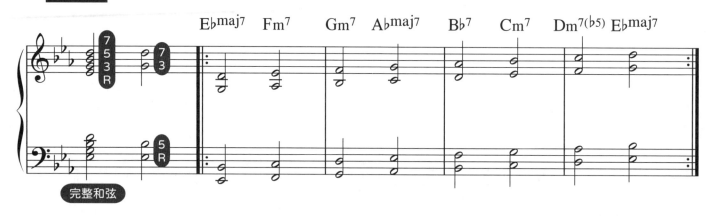

完整和弦

▶ R+7/3+5 左手留下根音+7度音，右手彈奏3度音+5度音。

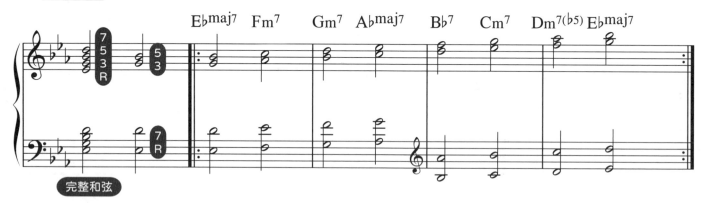

完整和弦

▶ R/3+5+7 左手留下根音，右手彈奏3度音+5度音+7度音。

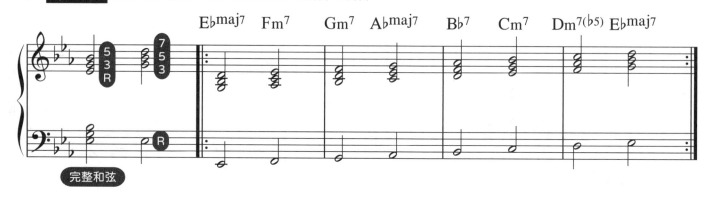

完整和弦

▶ R/5+7+3　左手留下根音，右手彈奏5度音+7度音+3度音。

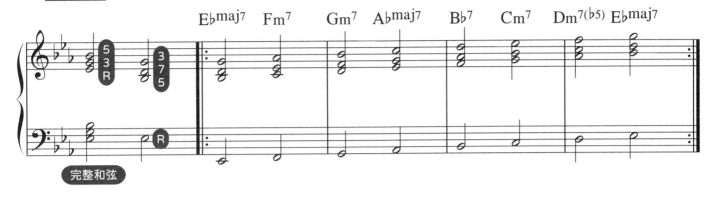

▶ R/7+3+5　左手留下根音，右手彈奏7度音+3度音+5度音。

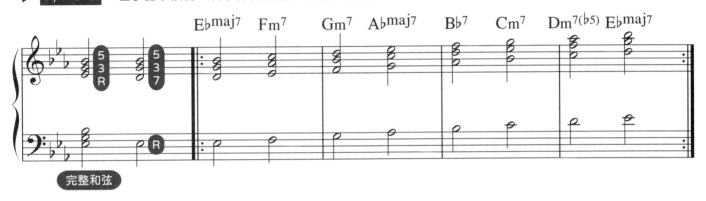

▶ R+5/3+7+10　左手留下根音+5度音，右手彈奏3度音+7度音+10度音。

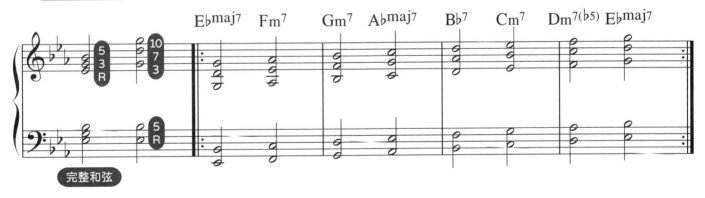

▶ R+5+7/3+5　左手留下根音+5度音+7度音，右手彈奏3度音+5度音。

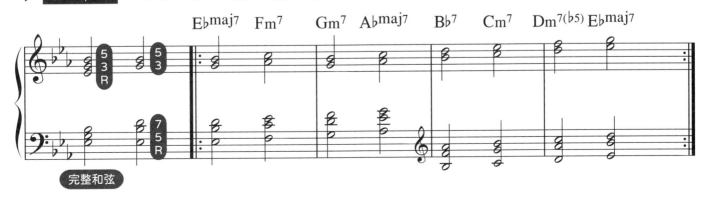

E大調

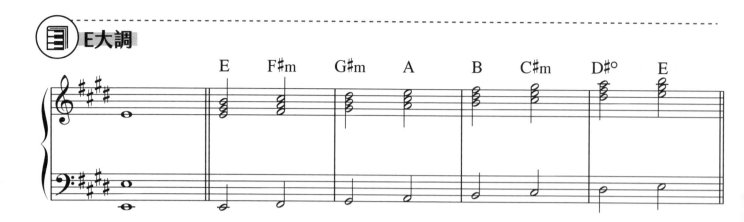

E大調三和弦和聲重組

1. 左手留下根音+5度音(簡寫為根5)，其餘的和弦音盡量不重複。

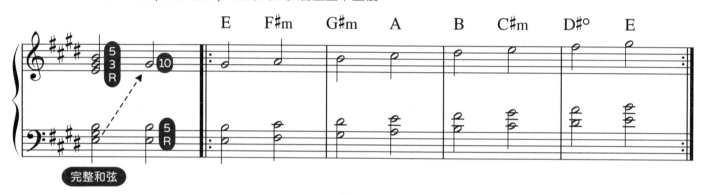

2. 左手留下根音，右手部分彈奏5度音+10度音，雙手分配的不同。

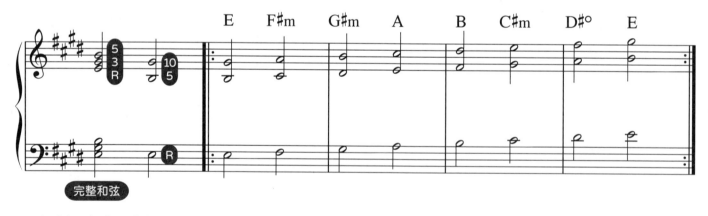

3. 左手留下根音+5度音，右手部分彈奏8度音+10度音，雙手分配的不同。

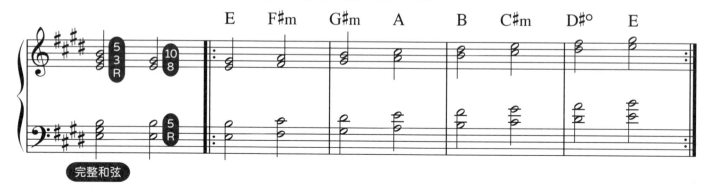

E大調四和弦和聲重組

▶ R+5/7+3　左手留下根音+5度音，右手彈奏7度音+3度音。

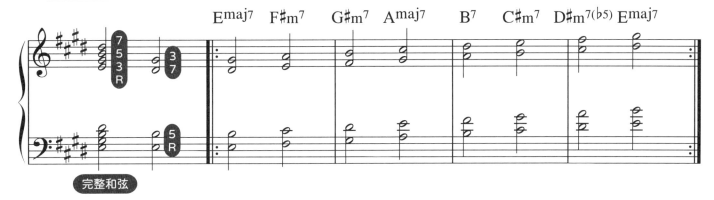

完整和弦

▶ R+5/3+7　左手留下根音+5度音，右手彈奏3度音+7度音。

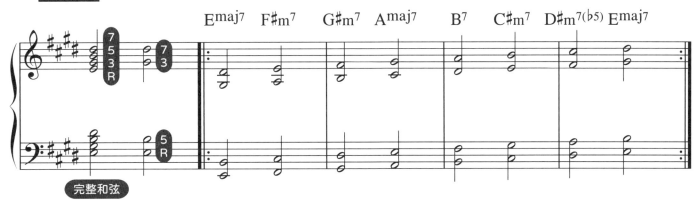

完整和弦

▶ R+7/3+5　左手留下根音+7度音，右手彈奏3度音+5度音。

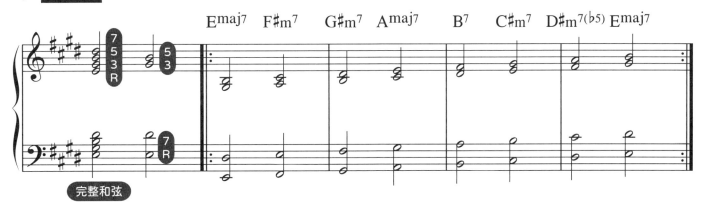

完整和弦

▶ R/3+5+7　左手留下根音，右手彈奏3度音+5度音+7度音。

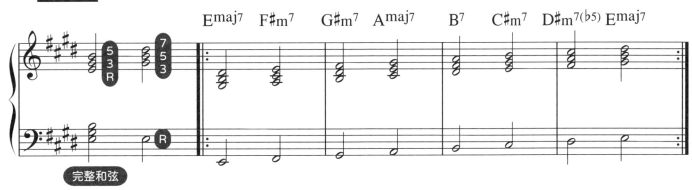

完整和弦

▶ R/5+7+3 左手留下根音，右手彈奏5度音+7度音+3度音

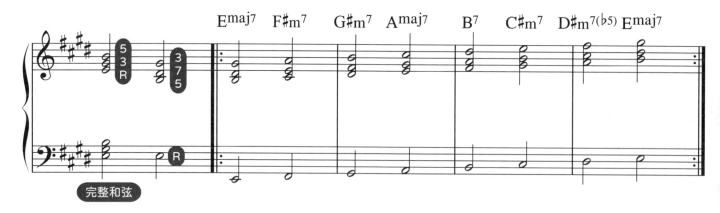

▶ R/7+3+5 左手留下根音，右手彈奏7度音+3度音+5度音。

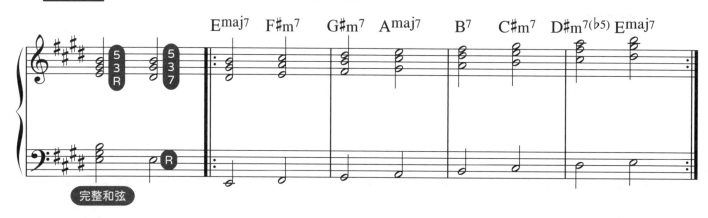

▶ R+5/3+7+10 左手留下根音+5度音，右手彈奏3度音+7度音+10度音。

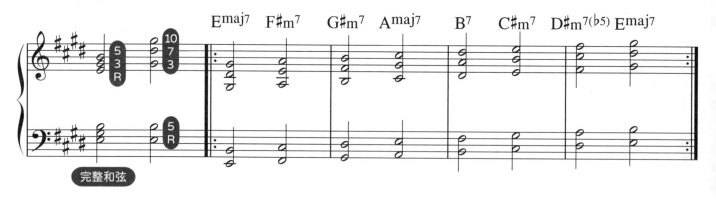

▶ R+5+7/3+5 左手留下根音+5度音+7度音，右手彈奏3度音+5度音。

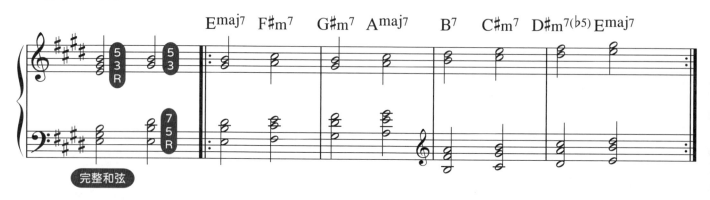

A♭大調

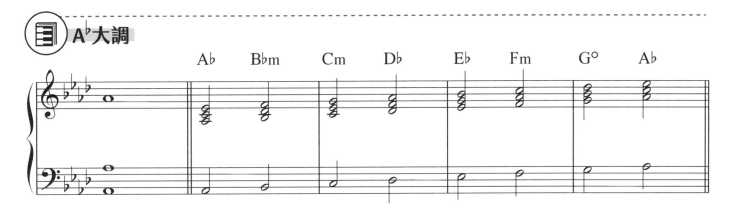

A♭大調三和弦和聲重組

1. 左手留下根音+5度音(簡寫為根5)，其餘的和弦音盡量不重複。

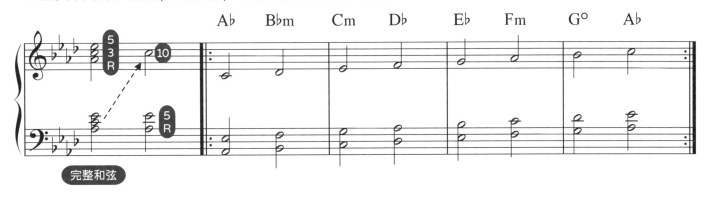

完整和弦

2. 左手留下根音，右手部分彈奏5度音+10度音，雙手分配的不同。

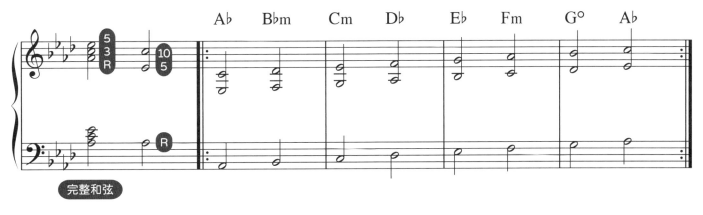

完整和弦

3. 左手留下根音+5度音，右手部分彈奏8度音+10度音，雙手分配的不同。

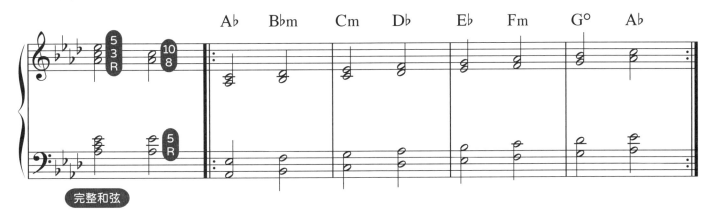

完整和弦

A♭大調四和弦和聲重組

▶ R+5/7+3 左手留下根音+5度音，右手彈奏7度音+3度音。

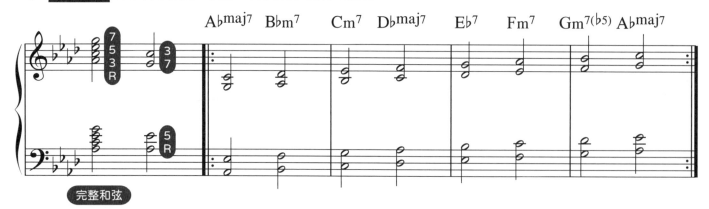

完整和弦

▶ R+5/3+7 左手留下根音+5度音，右手彈奏3度音+7度音。

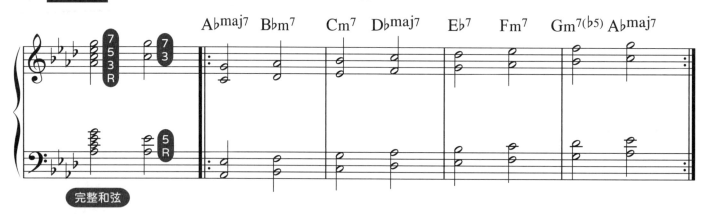

完整和弦

▶ R+7/3+5 左手留下根音+7度音，右手彈奏3度音+5度音。

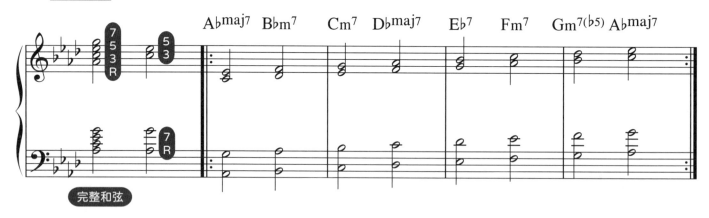

完整和弦

▶ R/3+5+7 左手留下根音，右手彈奏3度音+5度音+7度音。

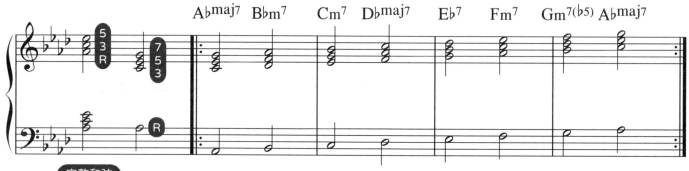

完整和弦

▶ R/5+7+3　左手留下根音，右手彈奏5度音+7度音+3度音。

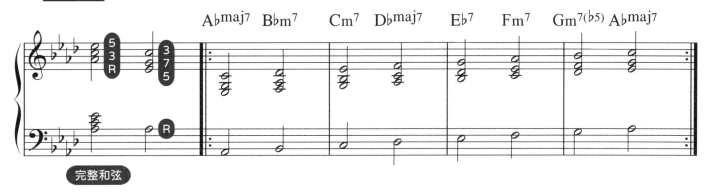

完整和弦

▶ R/7+3+5　左手留下根音，右手彈奏7度音+3度音+5度音。

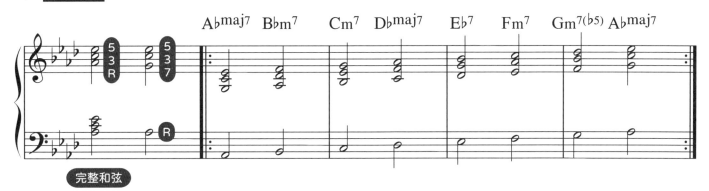

完整和弦

▶ R+5/3+7+10　左手留下根音+5度音，右手彈奏3度音+7度音+10度音。

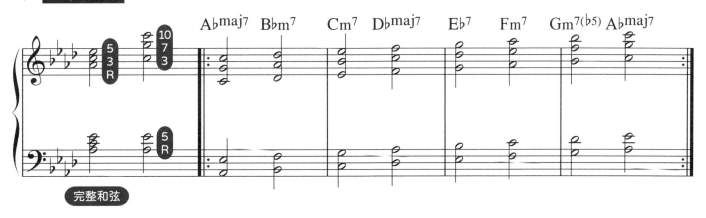

完整和弦

▶ R+5+7/3+5　左手留下根音+5度音+7度音，右手彈奏3度音+5度音。

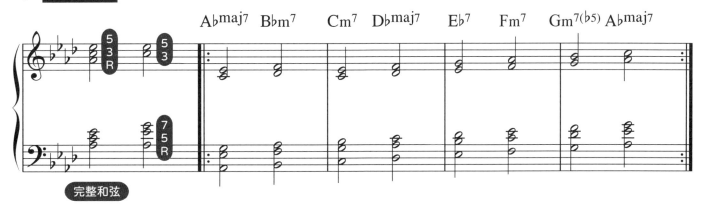

完整和弦

B大調

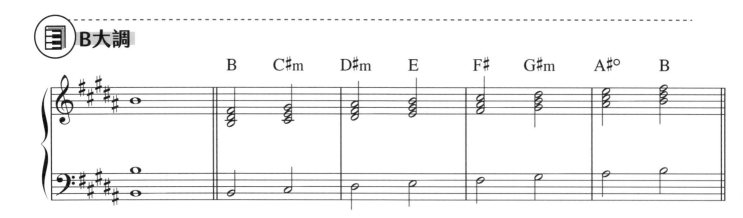

B大調三和弦和聲重組

1. 左手留下根音+5度音(簡寫為根5)，其餘的和弦音盡量不重複。

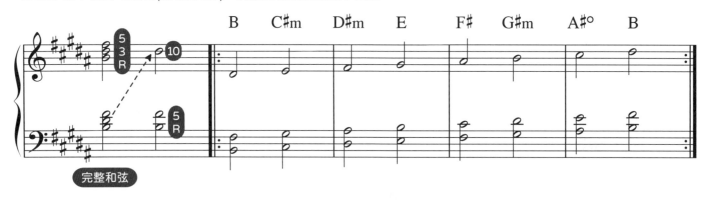

2. 左手留下根音，右手部分彈奏5度音+10度音，雙手分配的不同。

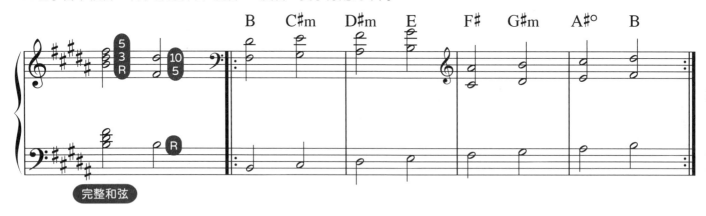

3. 左手留下根音+5度音，右手部分彈奏8度音+10度音，雙手分配的不同。

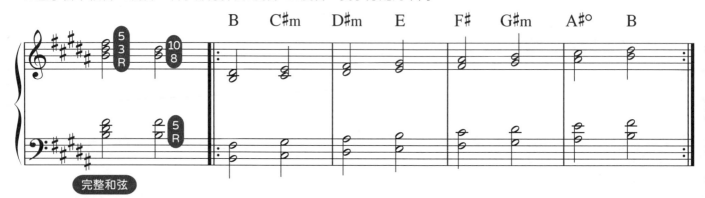

B大調四和弦和聲重組

▶ R+5/7+3 左手留下根音+5度音，右手彈奏7度音+3度音。

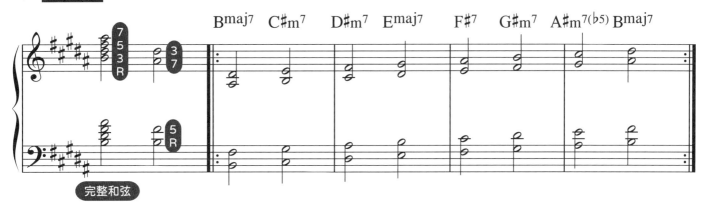

▶ R+5/3+7 左手留下根音+5度音，右手彈奏3度音+7度音。

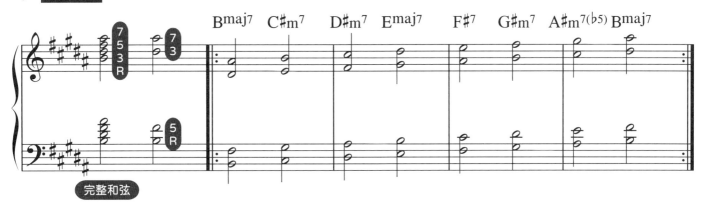

▶ R+7/3+5 左手留下根音+7度音，右手彈奏3度音+5度音。

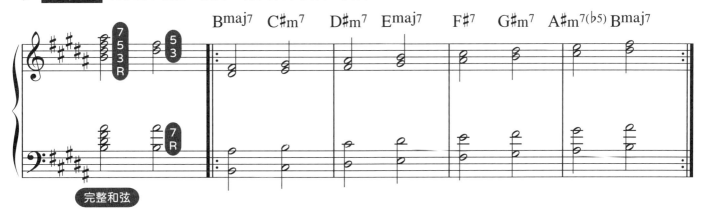

▶ R/3+5+7 左手留下根音，右手彈奏3度音+5度音+7度音。

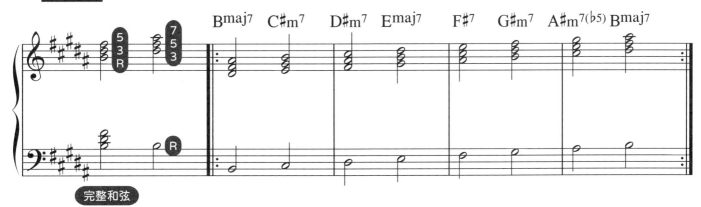

▶ R/5+7+3 左手留下根音，右手彈奏5度音+7度音+3度音

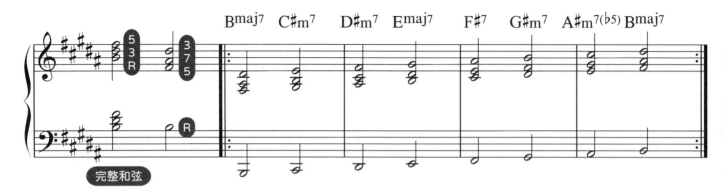

▶ R/7+3+5 左手留下根音，右手彈奏7度音+3度音+5度音。

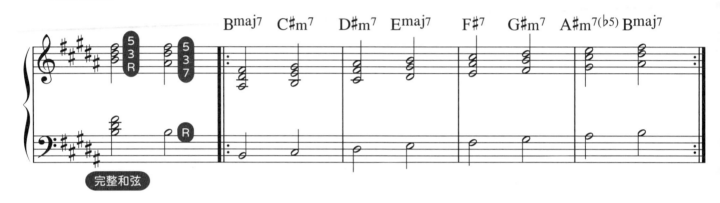

▶ R+5/3+7+10 左手留下根音+5度音，右手彈奏3度音+7度音+10度音。

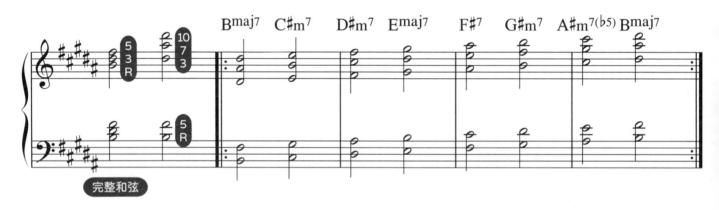

▶ R+5+7/3+5 左手留下根音+5度音+7度音，右手彈奏3度音+5度音。

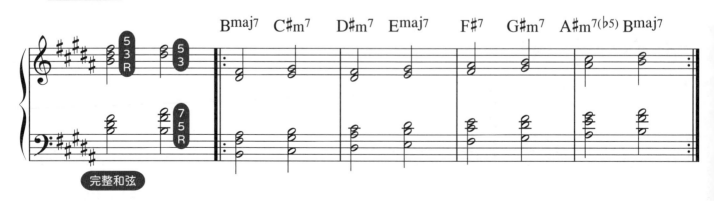

🎹 D♭大調

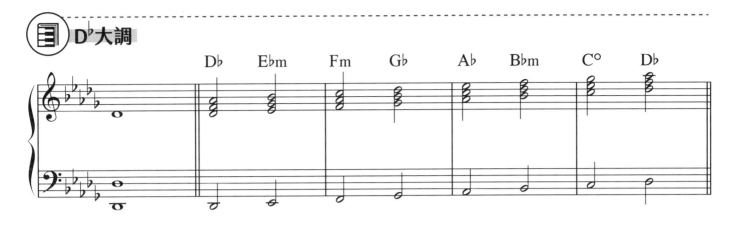

🎹 D♭大調三和弦和聲重組

1. 左手留下根音+5度音(簡寫為根5),其餘的和弦音盡量不重複。

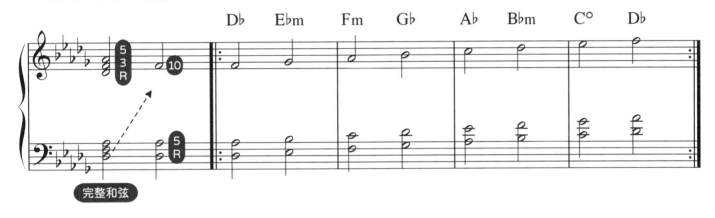

2. 左手留下根音,右手部分彈奏5度音+10度音,雙手分配的不同。

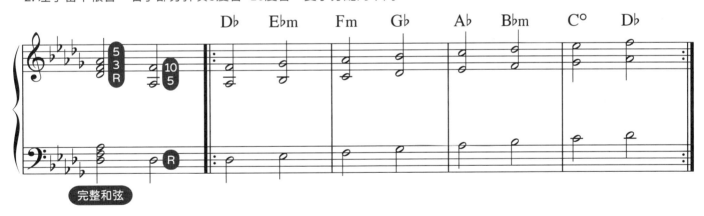

3. 左手留下根音+5度音,右手部分彈奏8度音+10度音,雙手分配的不同。

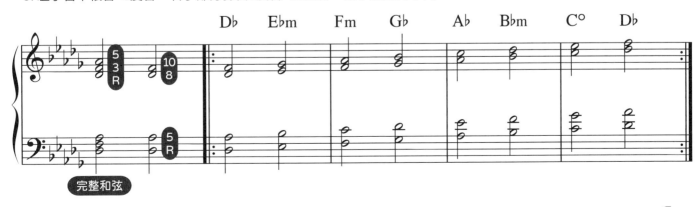

♬ D♭大調四和弦和聲重組

▶ R+5/7+3　左手留下根音+5度音，右手彈奏7度音+3度音。

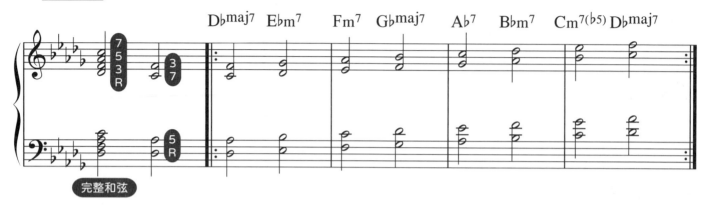

完整和弦

▶ R+5/3+7　左手留下根音+5度音，右手彈奏3度音+7度音。

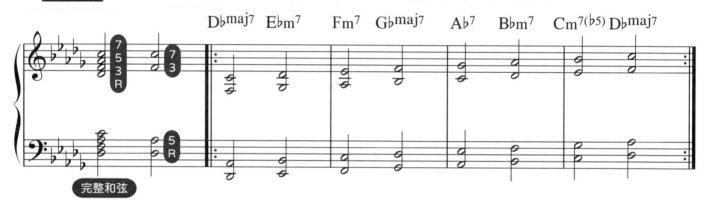

完整和弦

▶ R+7/3+5　左手留下根音+7度音，右手彈奏3度音+5度音。

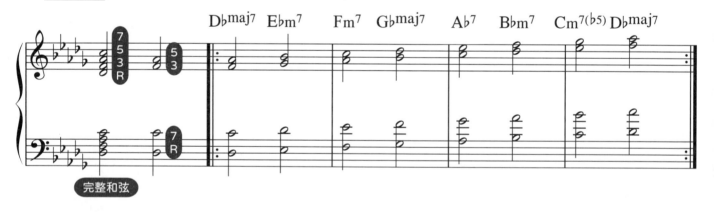

完整和弦

▶ R/3+5+7　左手留下根音，右手彈奏3度音+5度音+7度音。

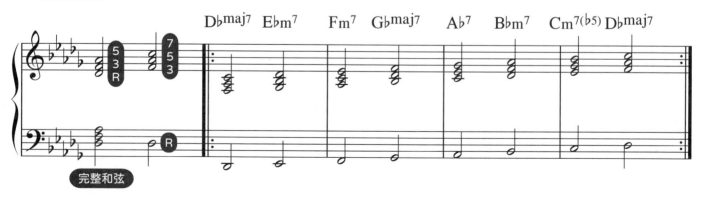

完整和弦

▶ R/5+7+3 左手留下根音，右手彈奏5度音+7度音+3度音。

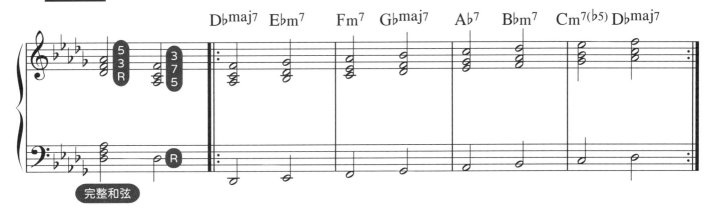

完整和弦

▶ R/7+3+5 左手留下根音，右手彈奏7度音+3度音+5度音。

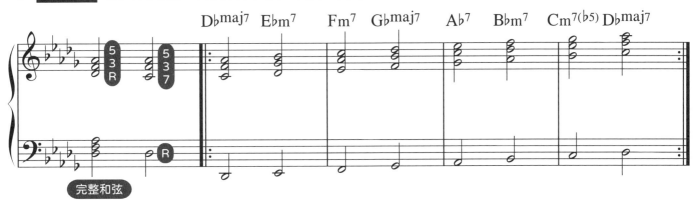

完整和弦

▶ R+5/3+7+10 左手留下根音+5度音，右手彈奏3度音+7度音+10度音。

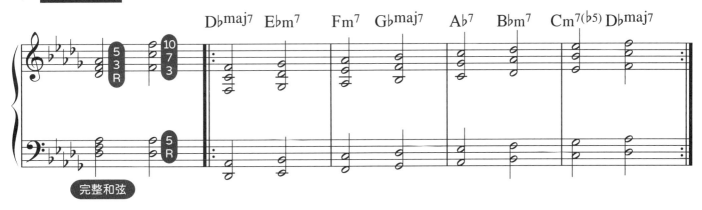

完整和弦

▶ R+5+7/3+5 左手留下根音+5度音+7度音，右手彈奏3度音+5度音。

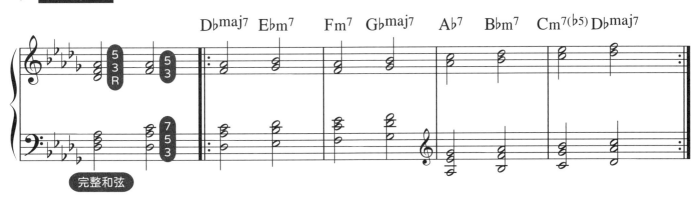

完整和弦

這個章節總共提供了5升5降的和聲重組調性，希望大家可以多加練習及查閱，常常複習就能活用，以下提供簡單的練習方式，可以運用在各個不同調性上面，請試試看。

綜合運用

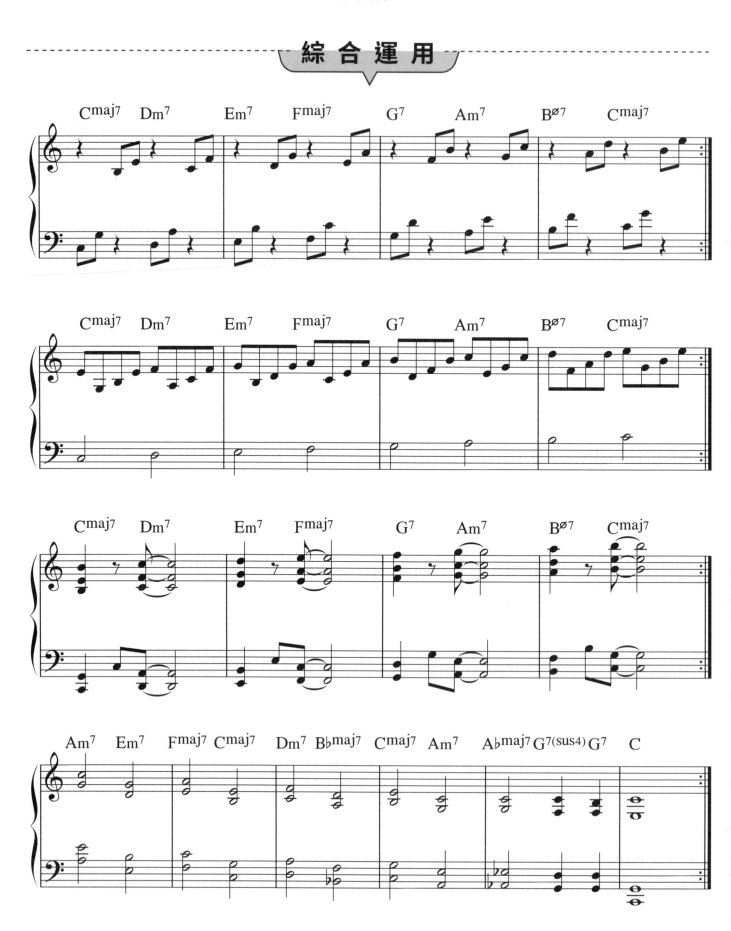

Chapter 4 流行鋼琴的分解和弦

　　本章要來探討流行鋼琴當中最重要、也最常使用的伴奏形式—分解和弦。分解和弦顧名思義就是將和弦採分解彈奏的方式，讓和聲在散動的節拍及規律的伴奏中慢慢展現出和聲，分解和弦有很多的變化與方法，可以單獨只有左手伴奏，但也可以跨越雙手，讓簡單的伴奏變得活潑有趣，增加彈奏上的樂趣與精彩度，分解和弦用得巧妙能讓曲子氣氛變得好聽，當然使用分解和弦的關鍵也在於你所使用的和弦條件，所以第三章的和聲重組，和聲排列就顯得更為重要了，有好的和聲排列能夠創造出有特色與獨一無二的聲音效果，在第四章我們要來討論分解和弦的各種可能性，一起努力吧！

八分音符基礎分解和弦

▶ R+3+5 用最簡單的三和聲原位和弦，直接分解作為伴奏，右手加入旋律就很好聽了。

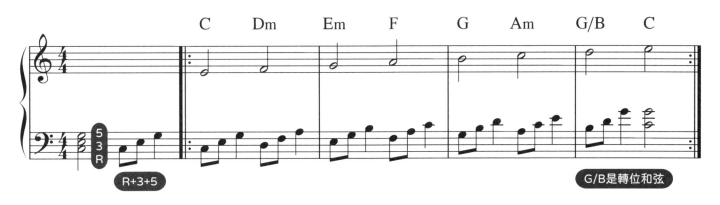

▶ R+5+8 左手指法521位置就在和弦根音+5度音+8度音的伴奏位置，是最常使用的伴奏。

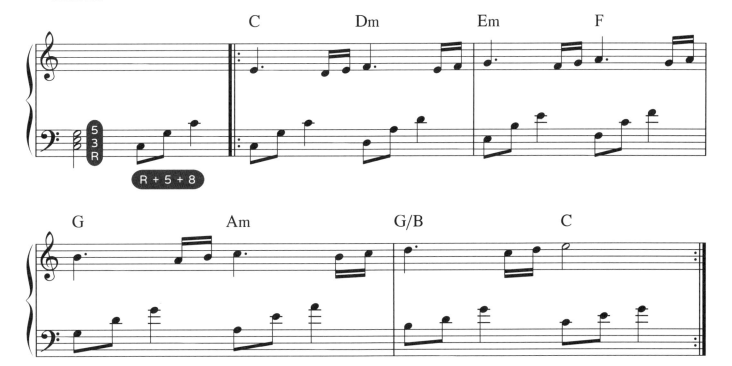

▶ **R+5** 左手僅彈奏根音+5度，形成不完整的伴奏型，搭配上右手旋律，巧妙又得宜。

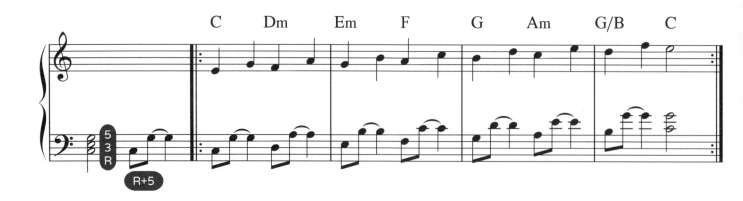

▶ **R+5+8+9+10** 這是流行鋼琴當中，最常使用的左手伴奏型，指法很簡單、好記好學。右手搭配簡單的六度音，就是一段好聽的音樂。

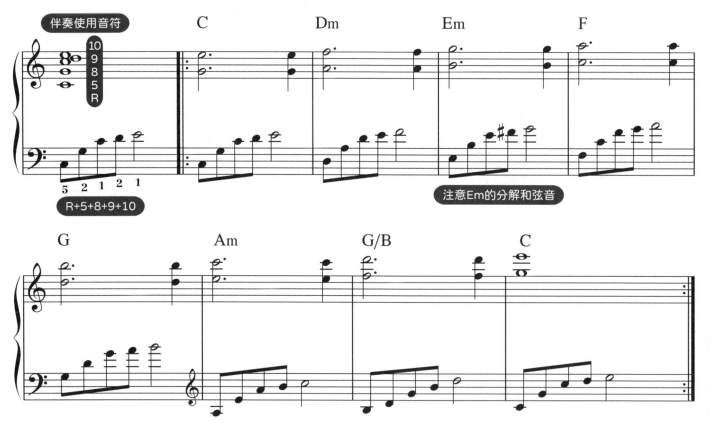

注意Em的分解和弦音

▶ **R+5+8+9** 這是上方「R+5+8+9+10」伴奏型的變化式，你可以試試看，有一種特殊感覺。右手搭配簡單的兩個重複音符，超好聽。

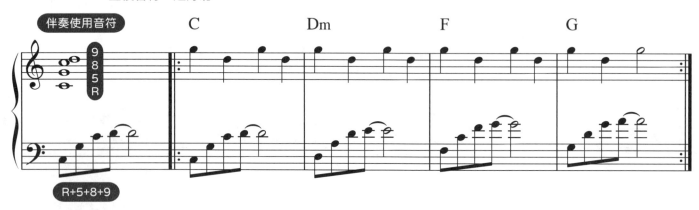

▶ R+5+9+10 這也是「R+5+8+9+10」伴奏型的變化式，與上方的「R+5+8+9」稍有不同，感覺不一樣，右手一樣搭配簡單的音符，又是一番好聽的前奏感覺。

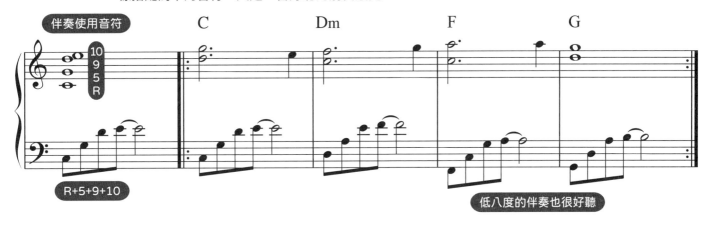

▶ R+5+8+9+10+9+8+5 這是一個完整的四拍彈法，適用於一小節四拍同一和弦的時候，可以採用這樣的伴奏方式，聽起來相當好聽。

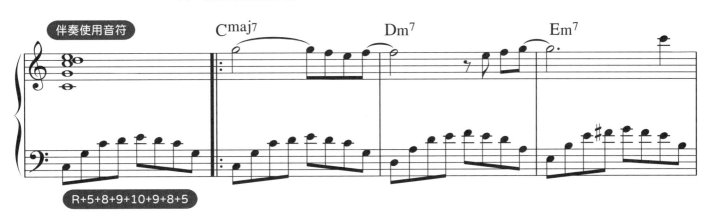

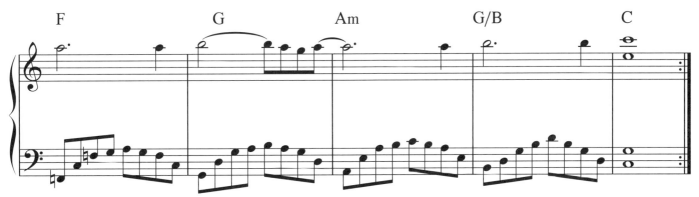

▶ R+5+8+5+8+5+8+5 根音、5度、8度的來回擺動，再加上右手四和聲7類和弦，相當好聽，左手的伴奏可以低於平常的音域範圍。

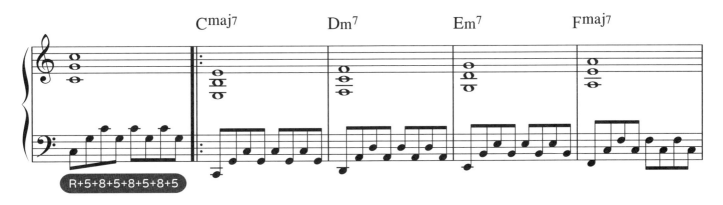

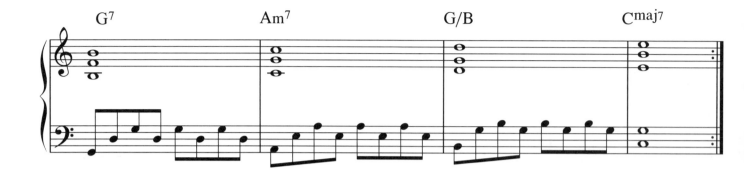

▶ R+5+8+5+9+5+8+5 右手在8度音與9度音之間穿插，右手搭配七度構成的和弦轉位配搭起來超級好聽，仔細體會一下上面純粹八度的彈法，與8度、9度交錯的感覺。

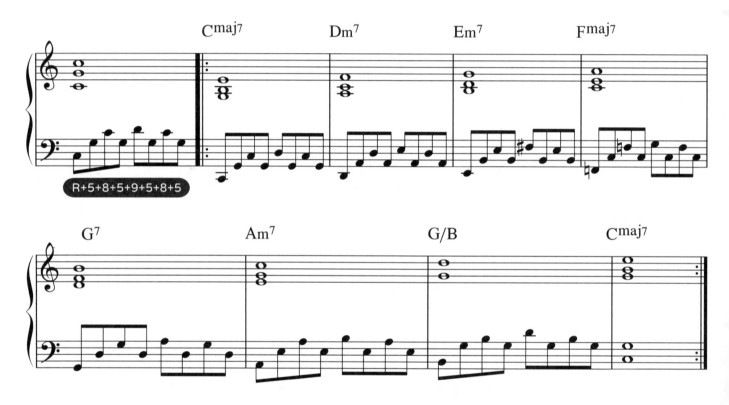

▶ R+5+8+5+9+5+10+5 左手的8度、9度、10度的排列與5度音的交錯，特別好聽，分解和弦本身就是一個好聽的樂句。

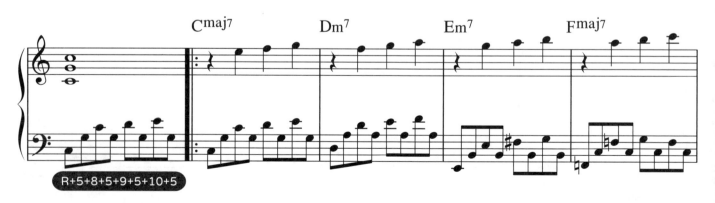

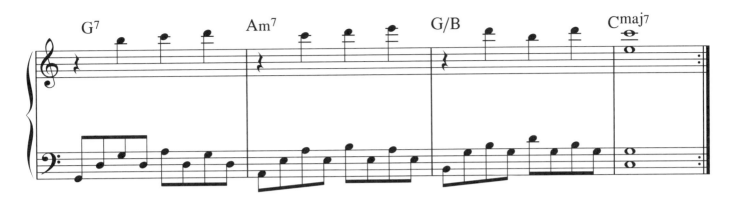

▶ R+5+10+5+9+5+8+5 左手的8度、9度、10度的排列與5度音的交錯，特別好聽，分解和弦本身就是一個好聽的樂句。

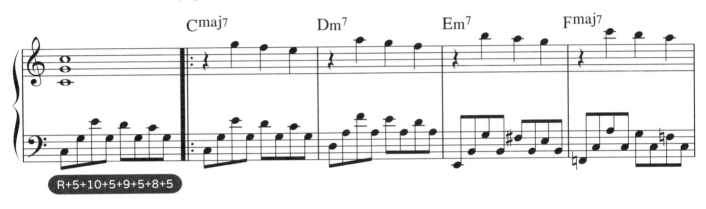

R+5+10+5+9+5+8+5

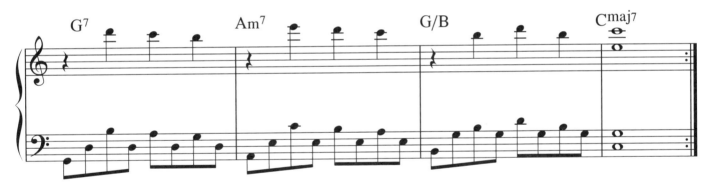

八分音符基礎分解和弦的活用

你閱讀了這麼多種的彈法，應該會發現它有千變萬化的型態，我們列舉以下的其他種進階活用，提供給大家靈活運用參考。

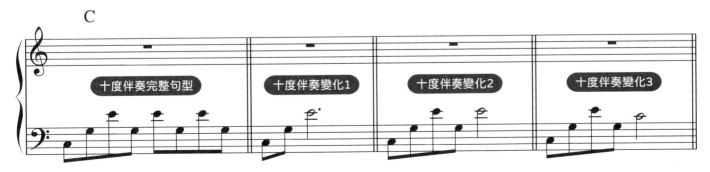

十度伴奏完整句型　十度伴奏變化1　十度伴奏變化2　十度伴奏變化3

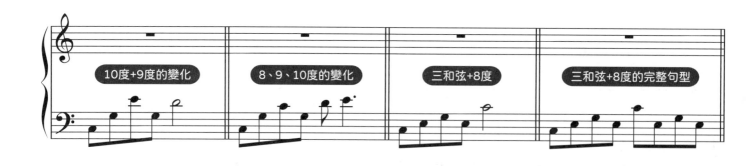

C^{maj7}

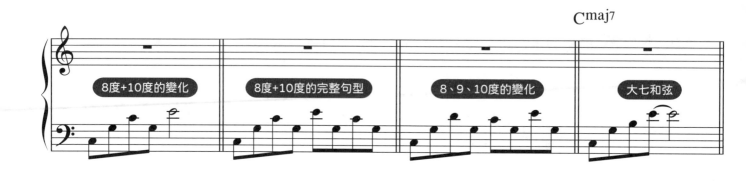

Cm^7 C^{o7}

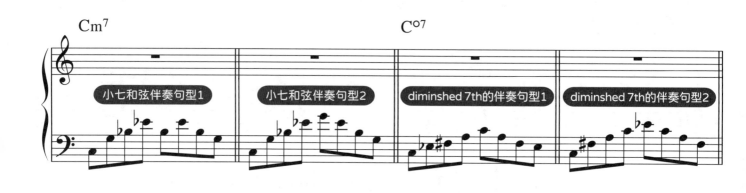

$C^{7(sus4)}$ C^7 $C^{(sus4)}$ C $C^{(sus2)}$ C

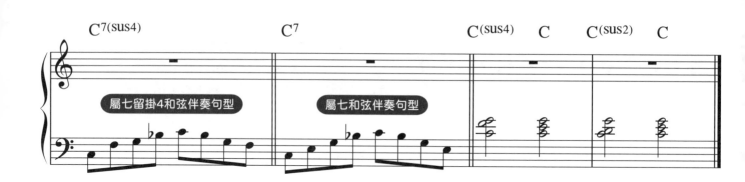

分解和弦綜合練習

以下我們列出多個範例，讓你自己來分析並表示出伴奏型態種類，並且分布在不同的調性當中，自己試試看，是不是能清楚掌握並運用。

▶ **綜合練習1**

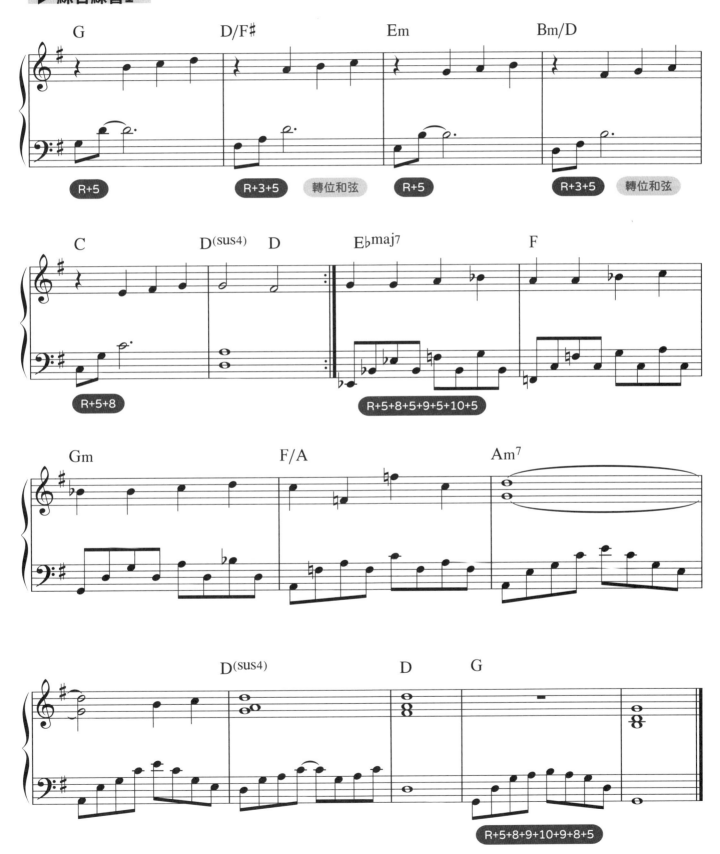

▶ 綜合練習2

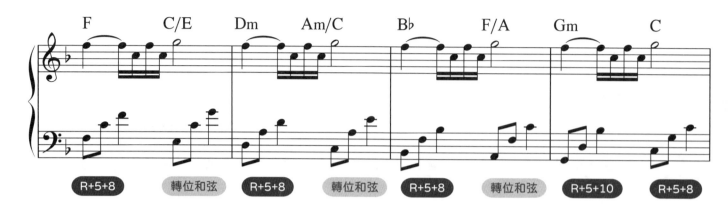

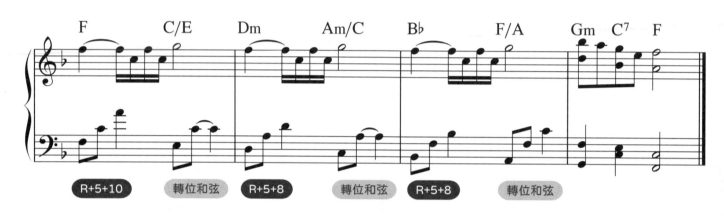

▶ 綜合練習3 從練習3開始，請自己試著分析伴奏彈法的種類並標示出來。 （譜例中有小字提示解答）

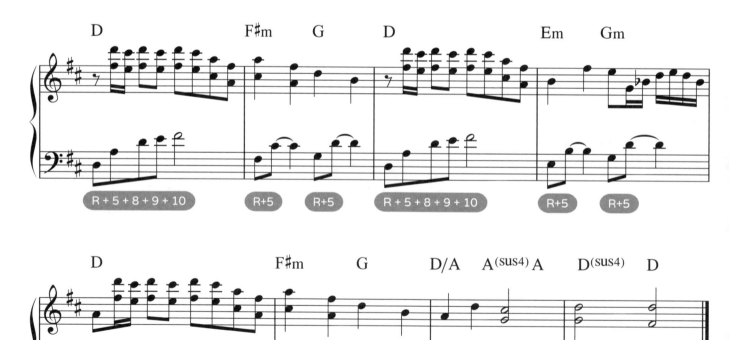

▶綜合練習4

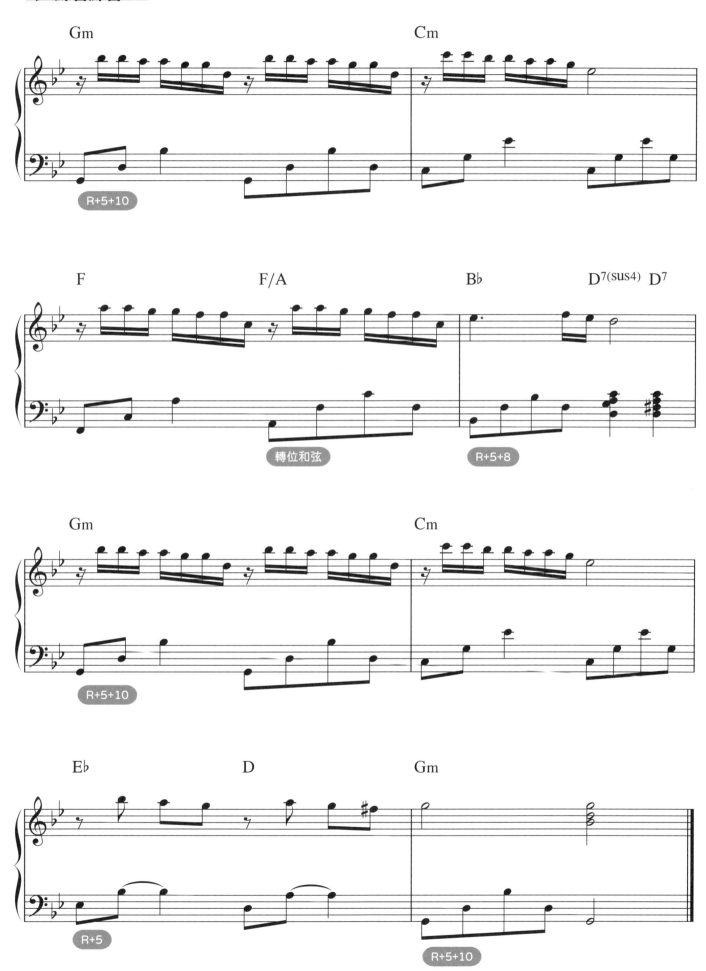

▶ 綜合練習5

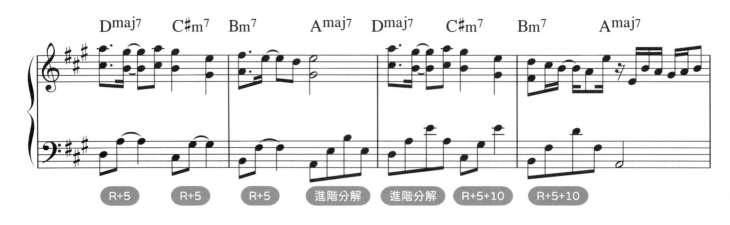

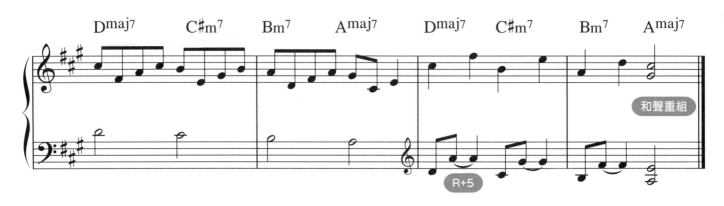

▶ 綜合練習6

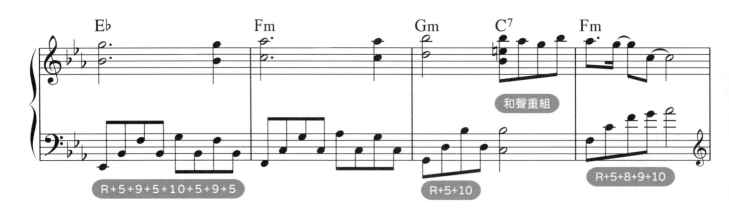

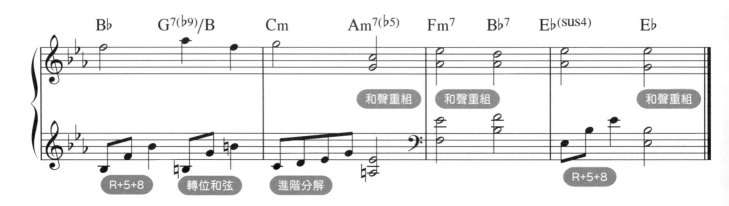

▶ 綜合練習7

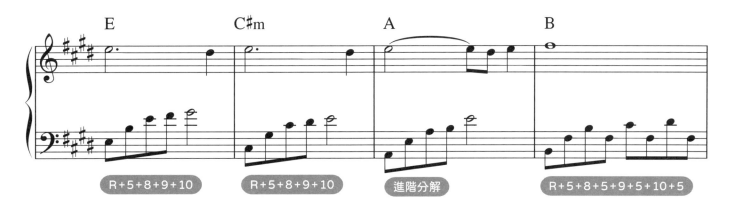

▶ 綜合練習8

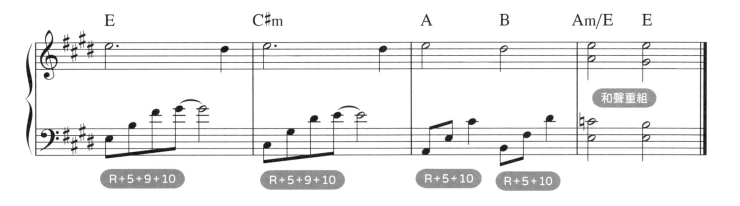

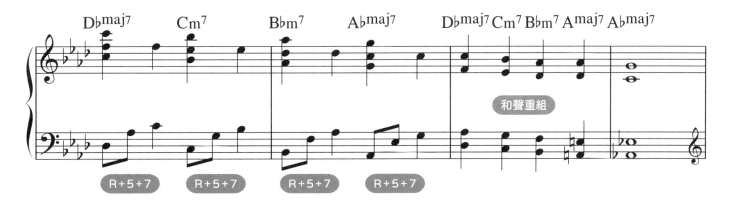

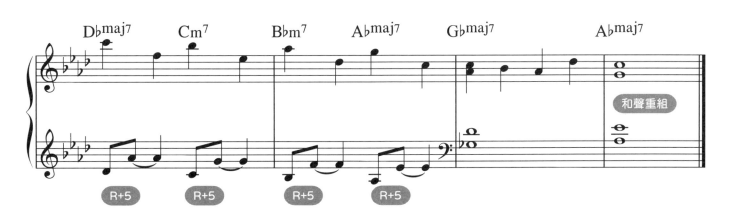

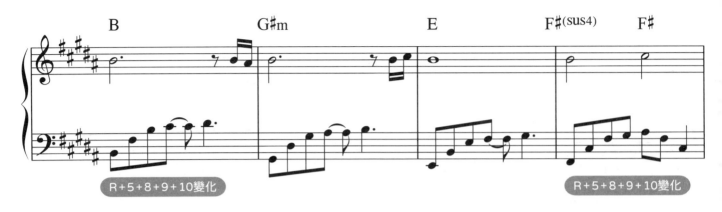

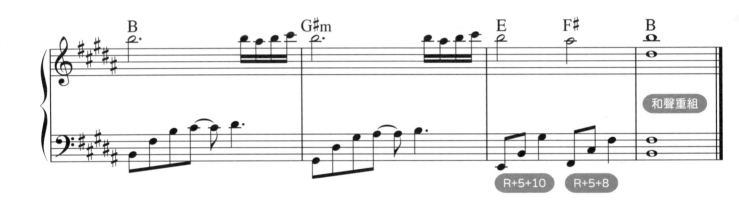

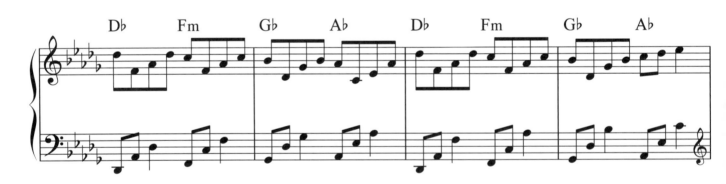

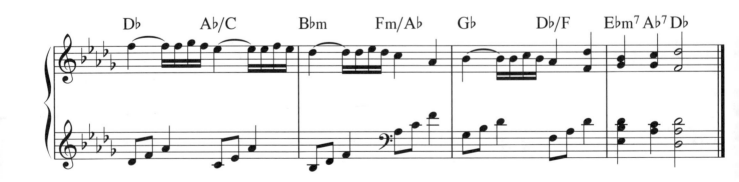

16分音符分解和弦

▶ R+3+5 當節拍單位變成16分音符時，雖然聽起來與8分音符差不多，但是感覺不同喔！

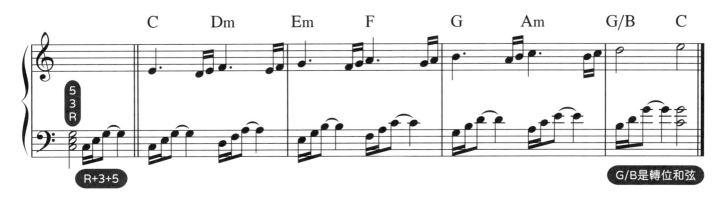

▶ R+5+8 再試試看，根音+5度音+8度音的16分音符句型，比較上方三和聲與根58度的伴奏感覺。

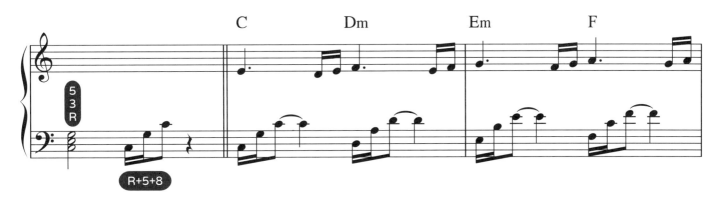

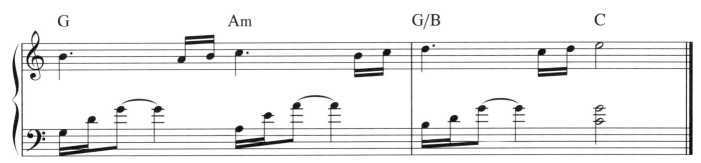

▶ R+5+8+9+10 根+5+8+9+10度的伴奏句型在16分音符的結構聽來更好聽。

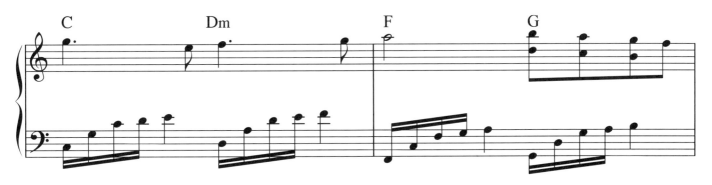

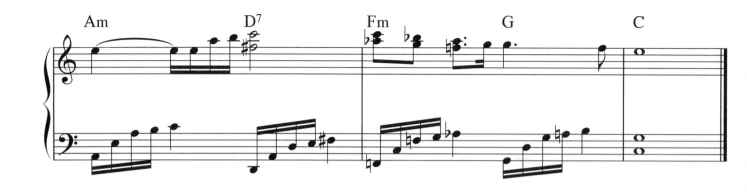

▶ **R+5+8+9+10變化** 在節拍上稍加上連音的節拍頓點，讓伴奏句型有些變化。

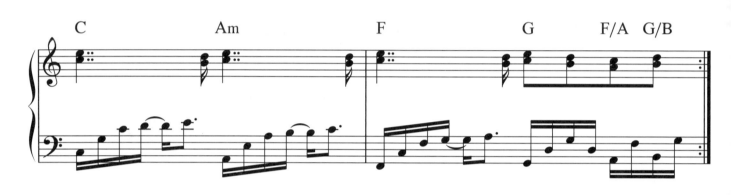

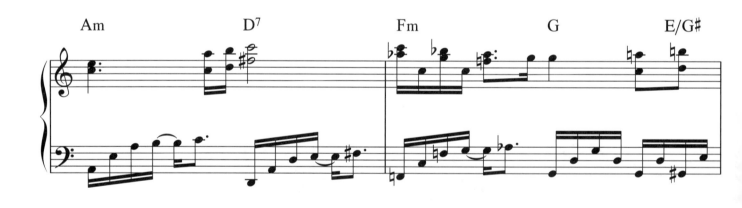

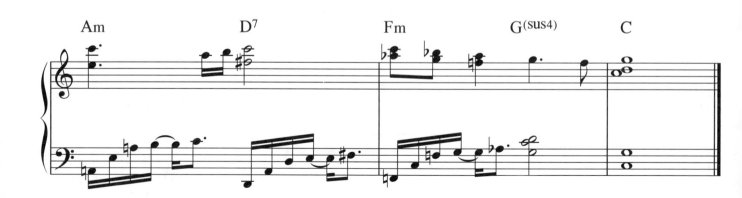

大七/小七/屬七和弦16分音符分解伴奏

▶ 句型1

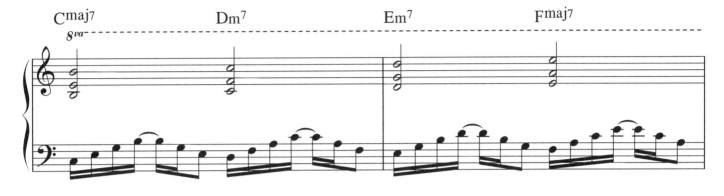

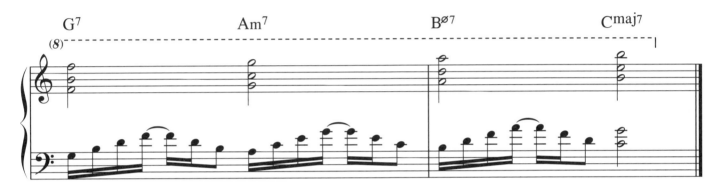

▶ 句型2

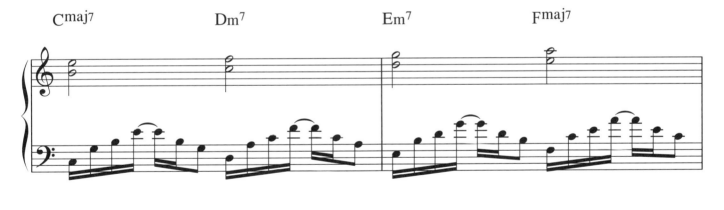

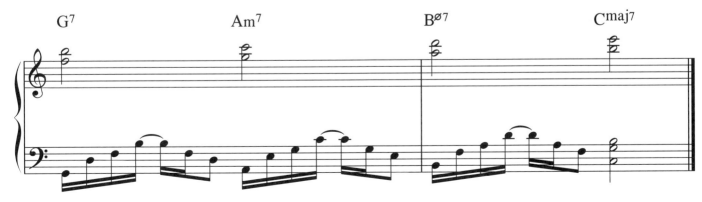

▶ 句型3

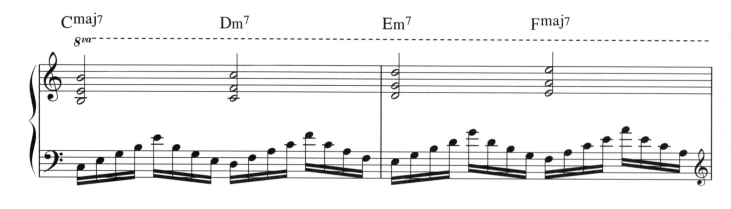

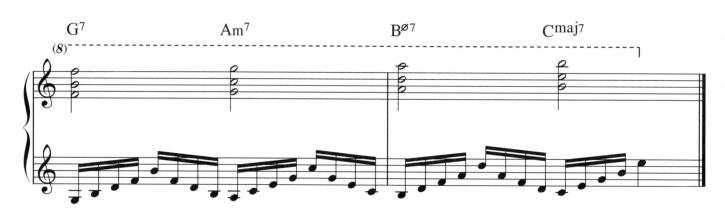

▶ 句型4

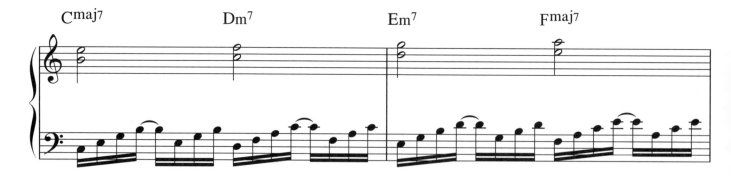

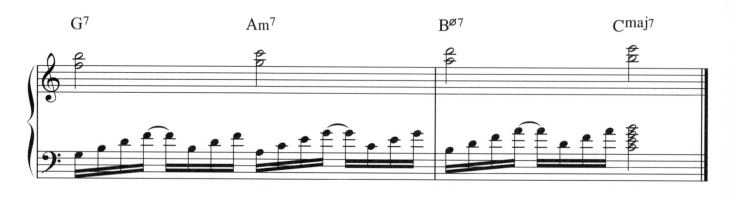

Chapter 5 流行鋼琴的黃金樂句

第五章要針對流行音樂，無論是在前奏或者間奏當中，片段的鋼琴主題或銜接的音樂片段，常有著好聽的和弦進行，或者特殊的鋼琴手法，不限定在某個伴奏型當中，很好聽又獨特的樂句，我們將這些片段獨立出來加以分析研究。

通常流行音樂中的前奏或者間奏，都是編曲很精心設計與彈奏的精華，跟著第五章精心設計的8個片段練習，並專注在各調性的活用與熟練樂句，相信你的即興彈奏與編曲能力都會跟著進步，簡單好聽容易上手，每個段落都會選出一個重點作為練習，曲意都會解析在曲子的下方，使你更了解和弦與旋律之間所代表的意涵，一起加油！

黃金樂句1 在F和弦裡選用G的和弦音，有一種聽起來夕陽向晚、幸福歸來的感覺。C和弦的9音回到8度音也有一種回歸感，在上下八度的來回彈奏下，能創造出很獨特的感受。

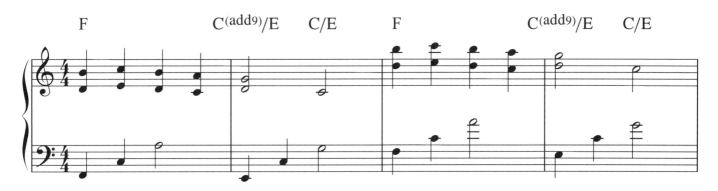

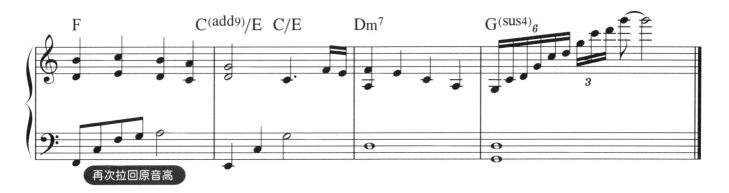

▶ 練習1 請做以下Gsus4的練習。

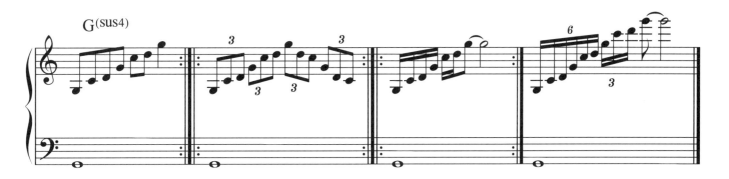

▶ 練習2 請練習以下一升一降的調性練習。

G調

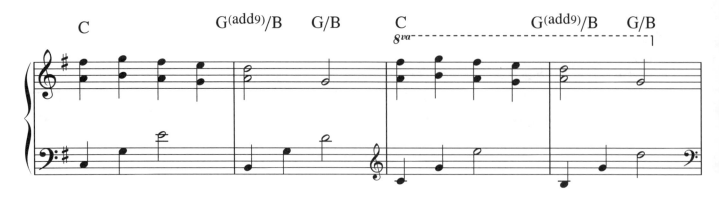

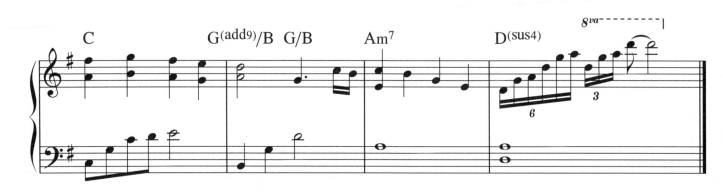

F調

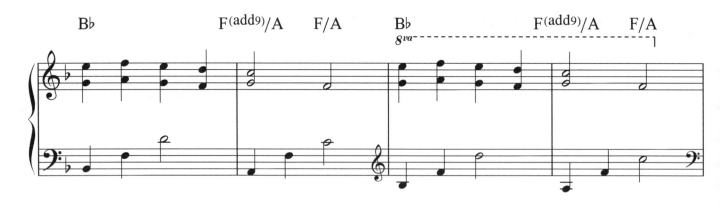

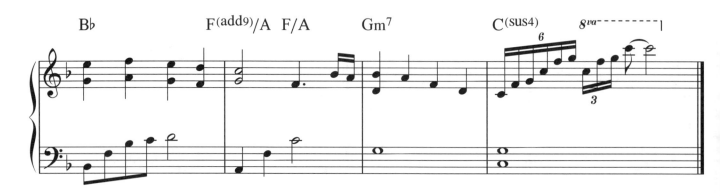

黃金樂句2 在2m7－3m7－4maj7和弦中來回走動，和聲重組的簡化排列，並搭配三個8分音符的循環模進的樂句，讓和弦進行走進A和弦，別有一番風味。

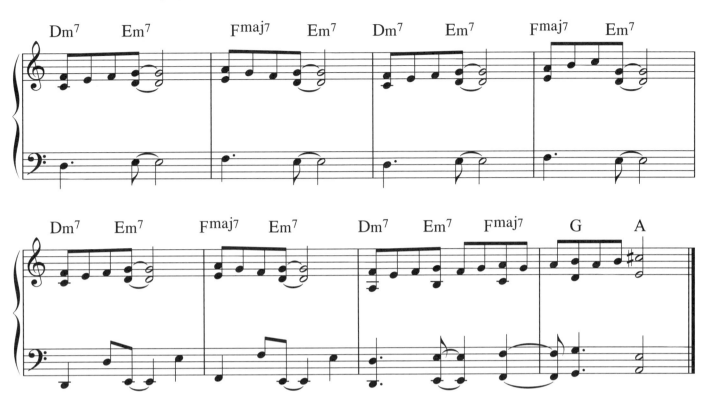

▶ 練習1 請練習和聲重組的彈法，並練習G大調的部分。

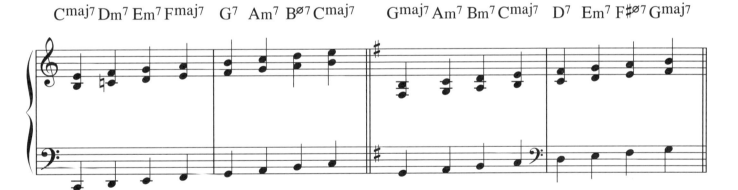

▶ 練習2 請試試看，同樣的樂句轉入鄰近的幾個調性，看看自己是否能夠彈奏。

G調

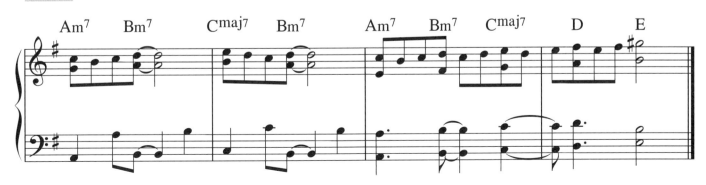

F調

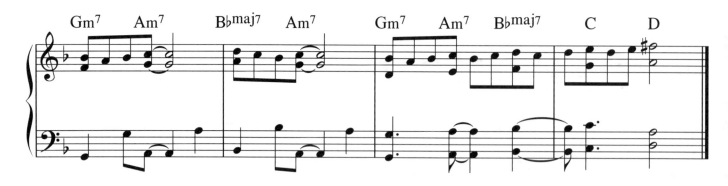

D調

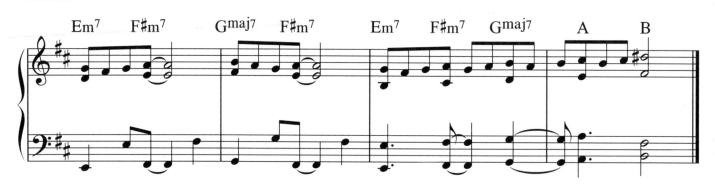

B♭調

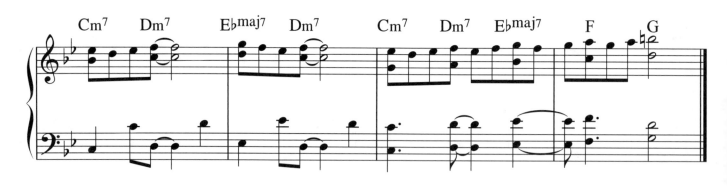

A調

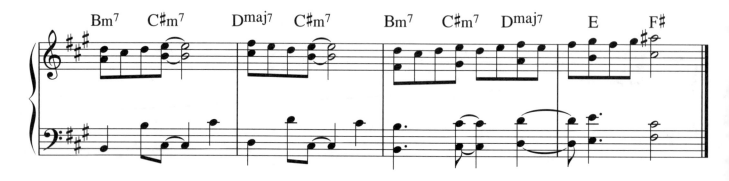

黃金樂句3 這個樂句以D大調為例，左手採進階分解和弦，右手搭配簡單的旋律，聽起來非常好聽，和弦進行在1－♭7－♭6－5來回，最後以1－♭7－♭6－5回到五級和弦。音符的循環模進的樂句，讓和弦進行走進A和弦，別有一番風味。

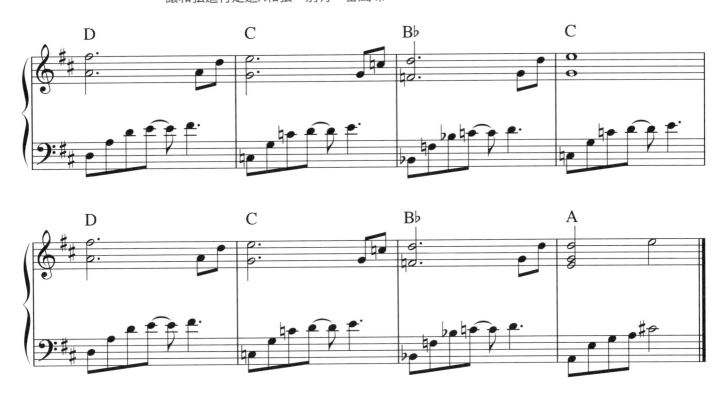

▶ **練習** 請試試看，同樣的樂句轉入鄰近的幾個調性，看看自己是否能夠彈奏。

B♭調

C調

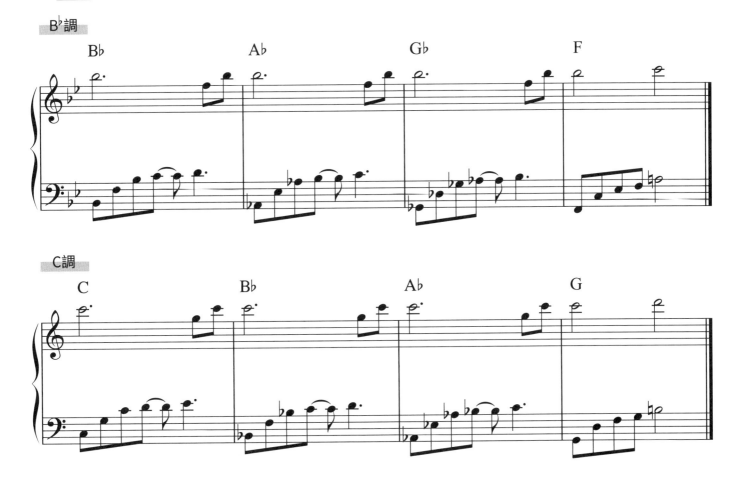

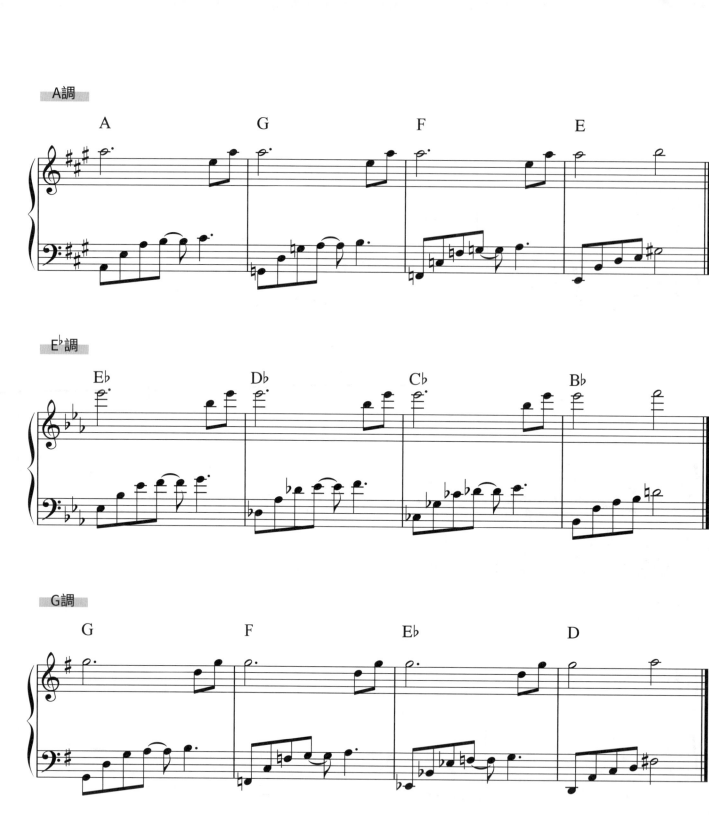

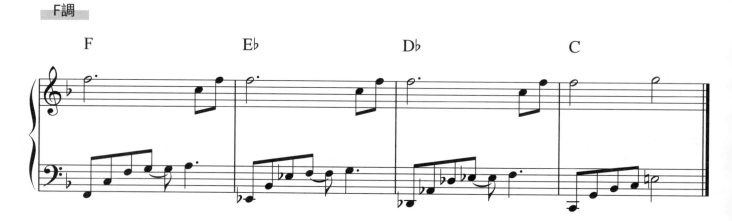

黃金樂句4 這個樂句非常好聽，有節奏感並且不用踩踏板，趕緊試試看自己能不能彈得出來。

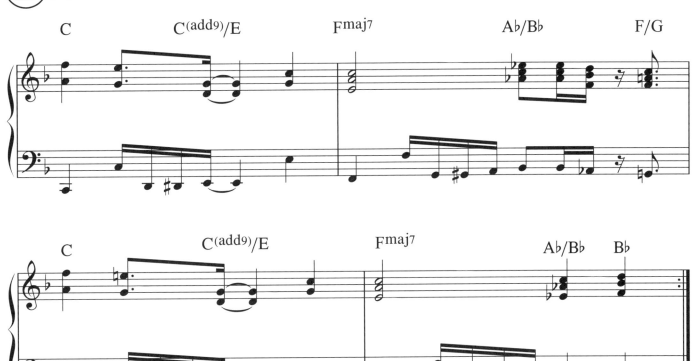

▶ 練習 請試試看，同樣的樂句轉入鄰近的幾個調性，看看自己是否能夠彈奏。

G調

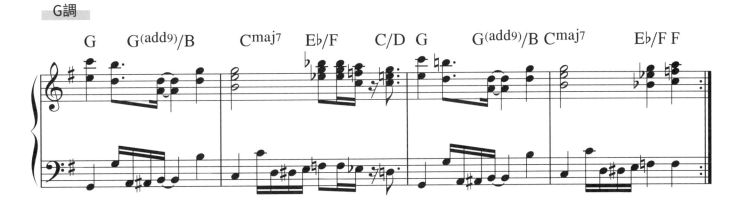

F調

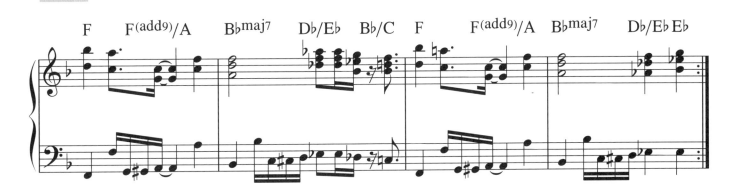

D調

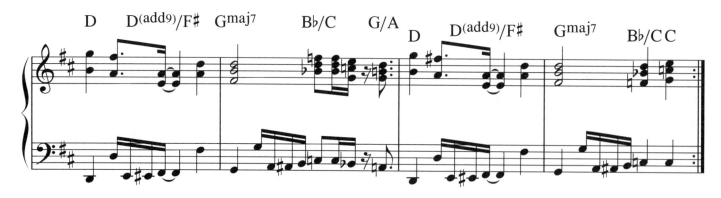

B♭調

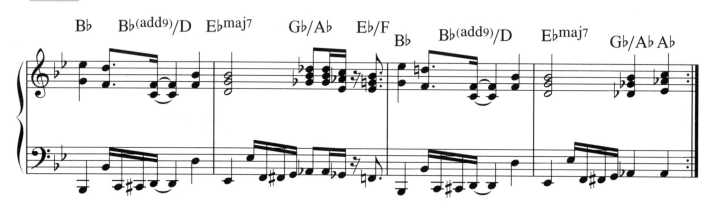

A調

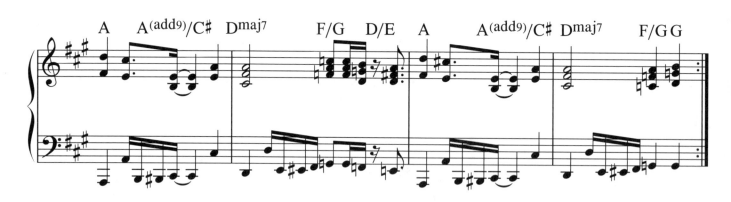

E♭調

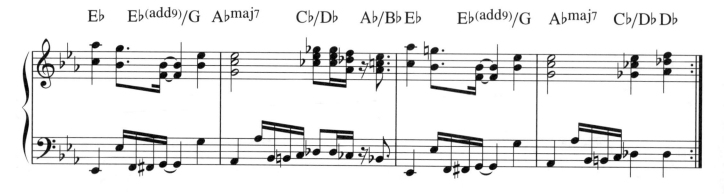

黃金樂句5 從Fmaj7到Em7，突然銜接E♭maj7到D♭maj7，再回到Cmaj7，是個好聽的樂句。

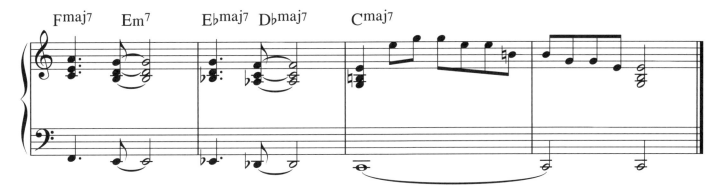

E♭maj7也可以接回Dm7再進到D♭maj7，最終回到Cmaj7。

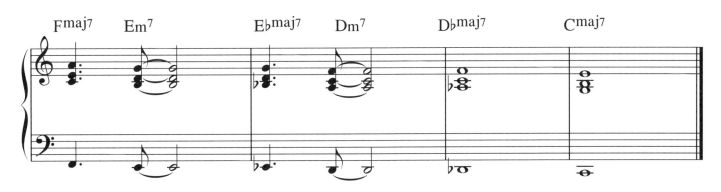

▶ 練習 請試試看，同樣的樂句轉入鄰近的幾個調性，看看自己是否能夠彈奏。

G調

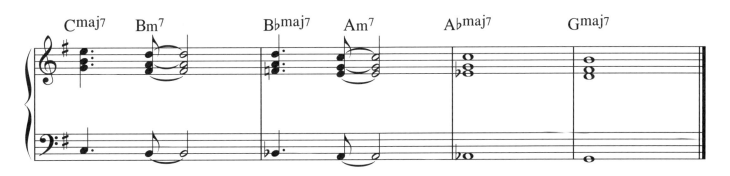

F調

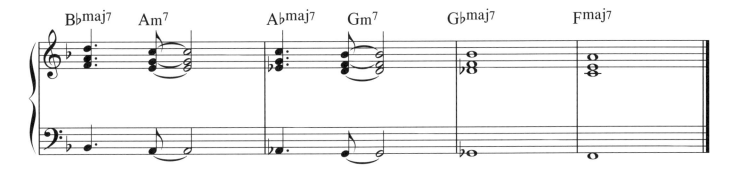

D調

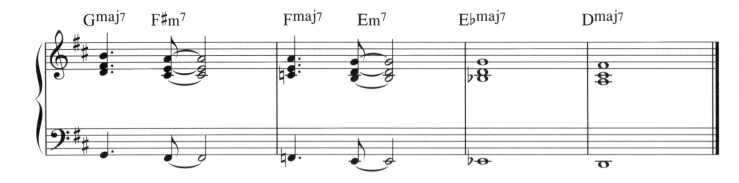

B♭調

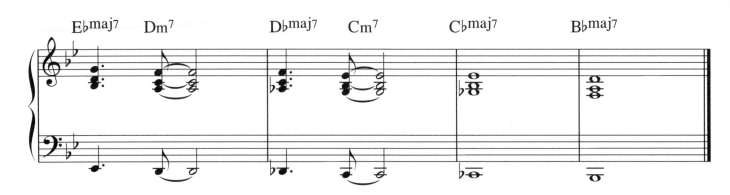

A調

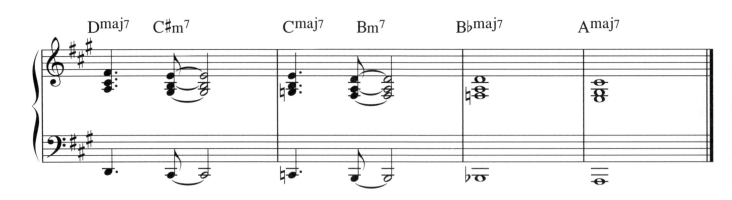

E♭調

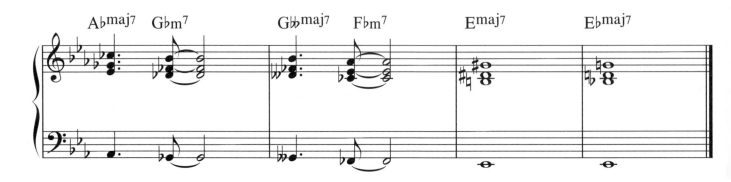

黃金樂句6
這是一個很好聽的和弦進行，從Am9－Bm9走到Cmaj9，第二次走到Cm9，一次開朗、一次悲傷，第二行的樂句更是經典，Am9－Bm9與Cm9－Dm9直升E♭m9。

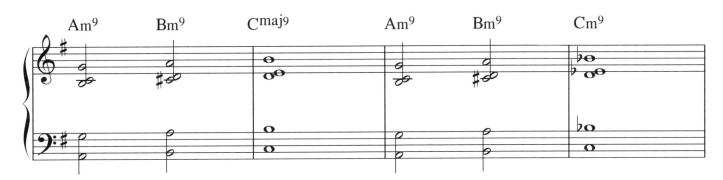

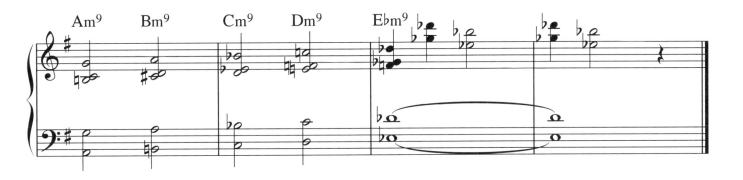

▶ 練習 請試試看，同樣的樂句轉入鄰近的幾個調性，看看自己是否能夠彈奏。

F調

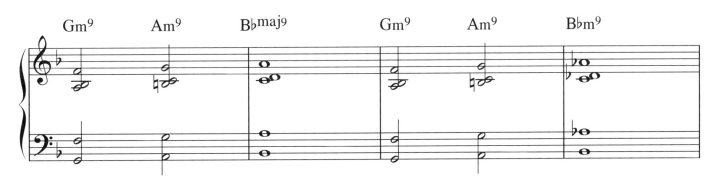

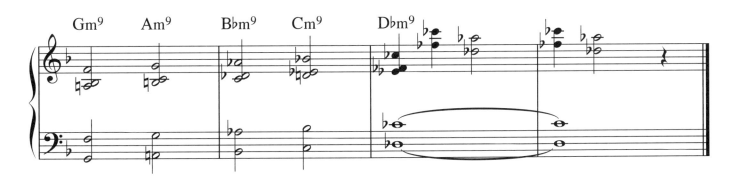

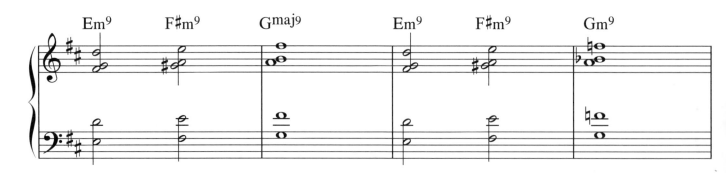

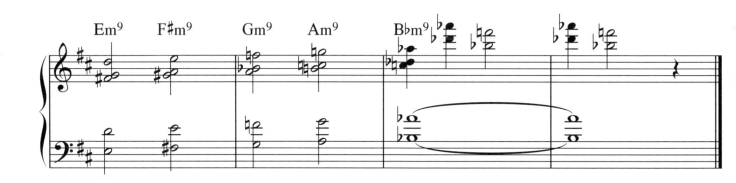

B♭調

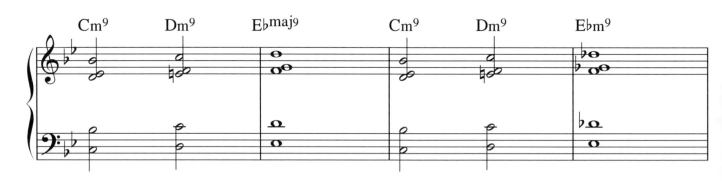

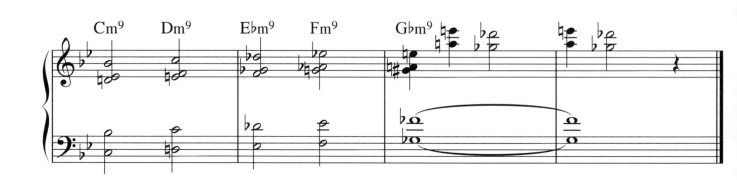

A調

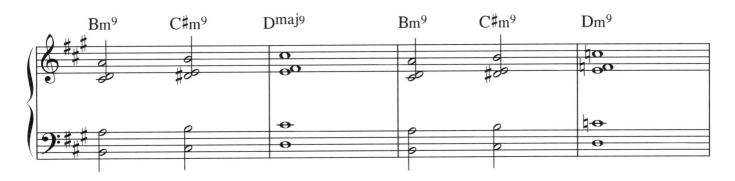

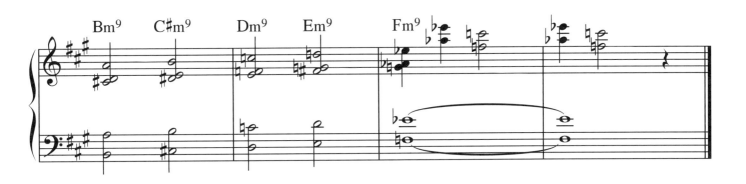

E♭調

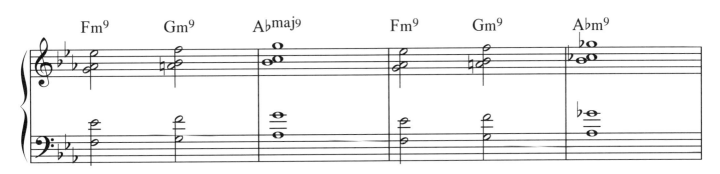

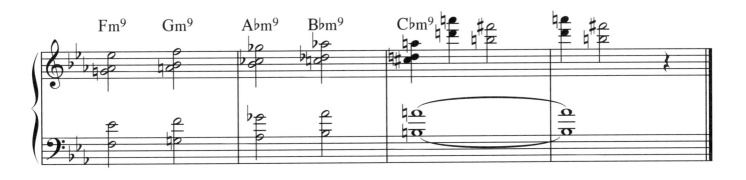

E調

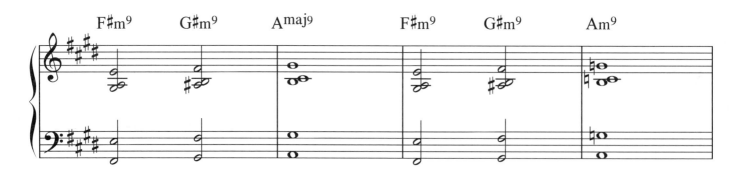

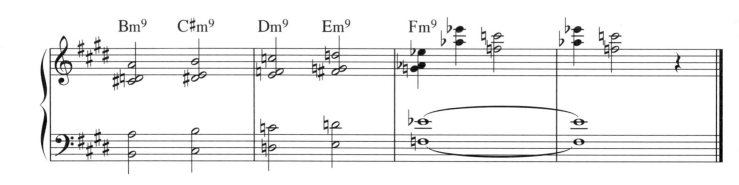

A♭調

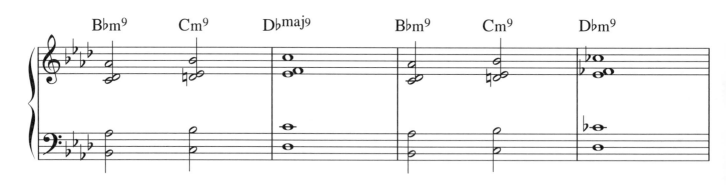

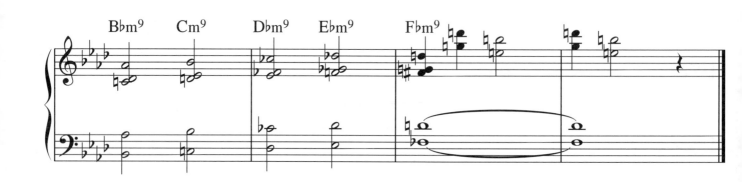

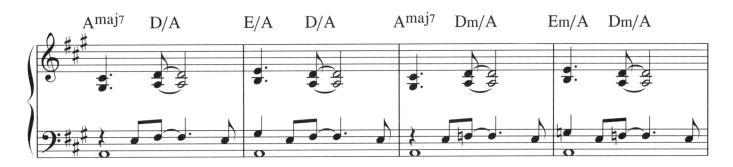

黄金樂句7 以A大調為例，在1－4/1－5/1－4/1的和弦進行中，交雜著大、小和弦的變化，注意彈法的巧妙之處，並練習各不同的調性，相信你一定會有所收穫。

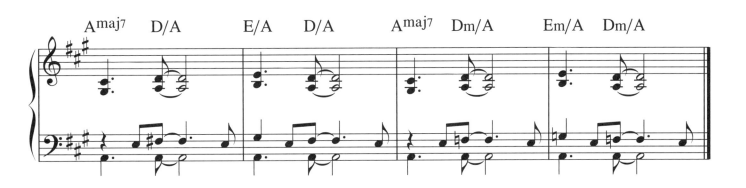

▶ 練習 請試試看，同樣的樂句轉入鄰近的幾個調性，看看自己是否能夠彈奏。

C調

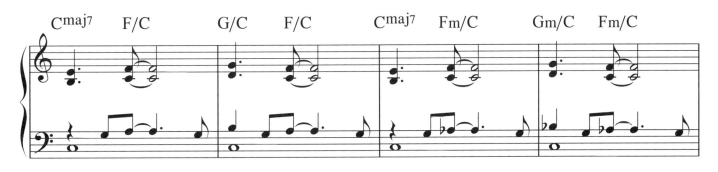

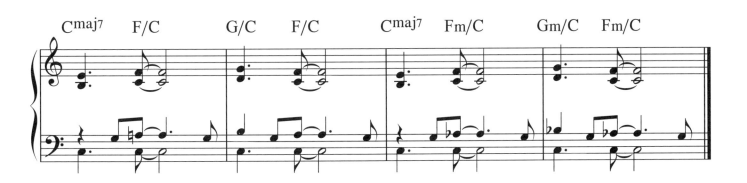

G調

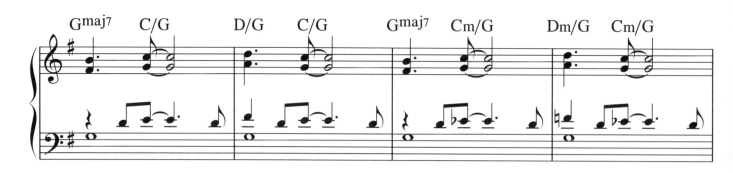

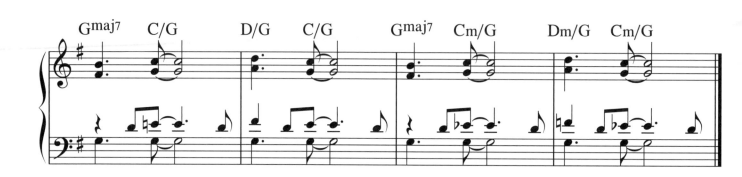

F調

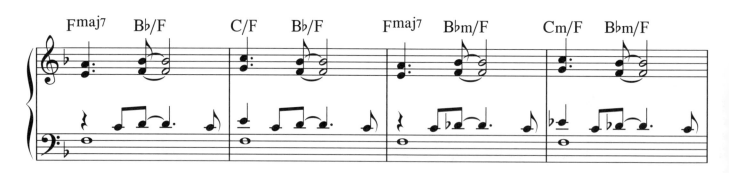

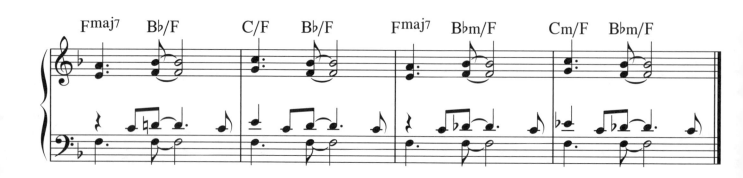

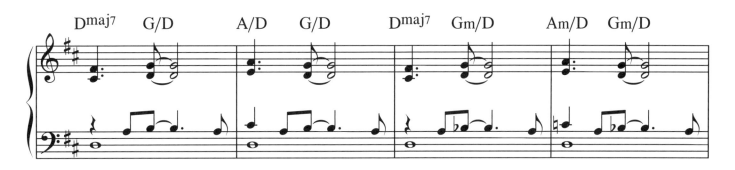

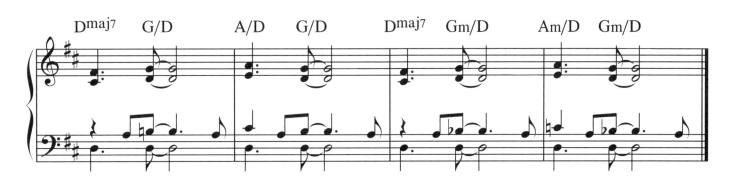

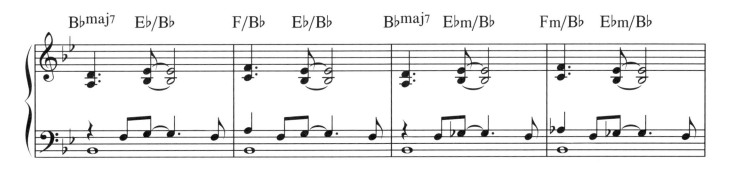

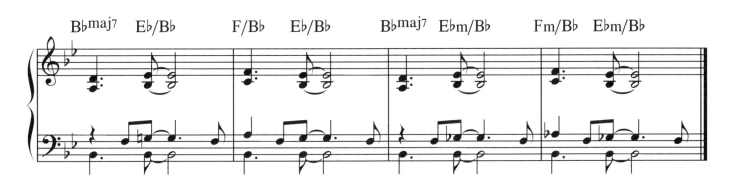

A調

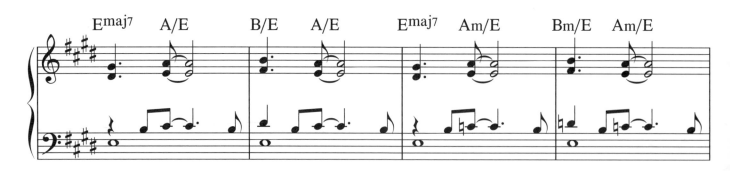

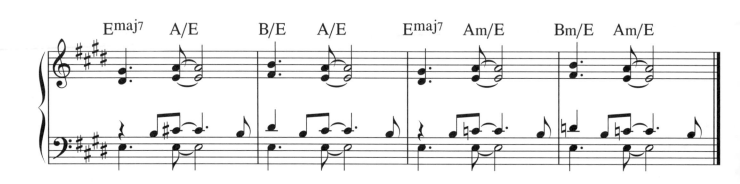

E♭調

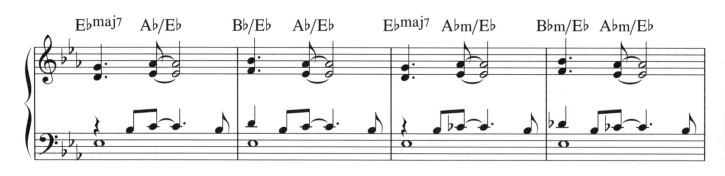

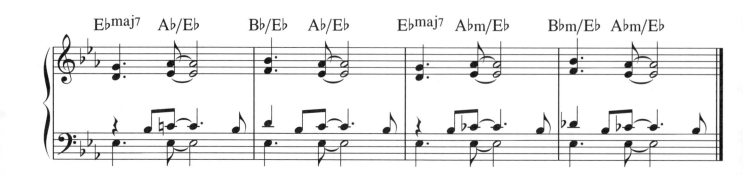

黃金樂句8 這是樂句當中比較困難的調性，G♭調的彈法特別能凸顯出和弦的特殊位置，當然視譜的部分可能就要努力，請試試看下方好聽的樂句。

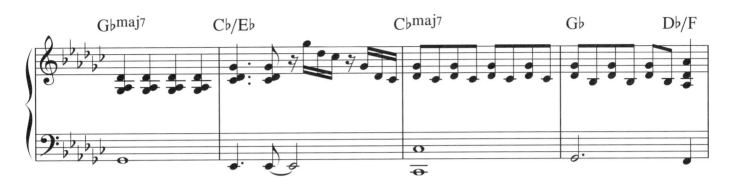

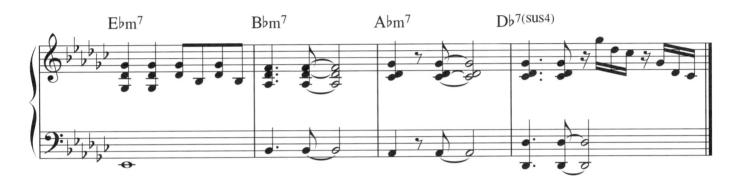

▶ 練習 請試試看，同樣的樂句轉入鄰近的幾個調性，看看自己是否能夠彈奏。

C調

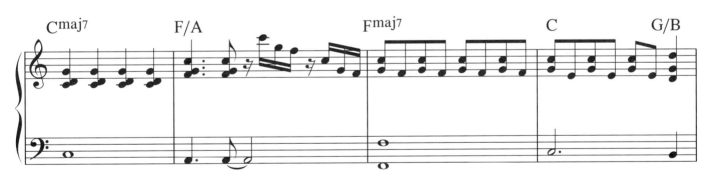

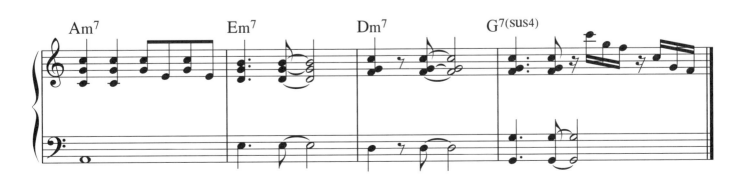

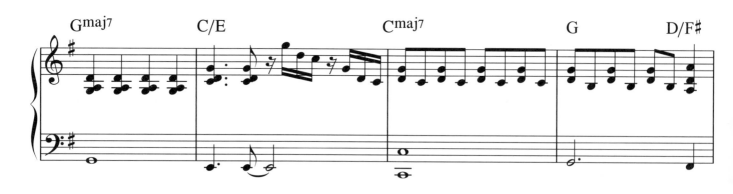

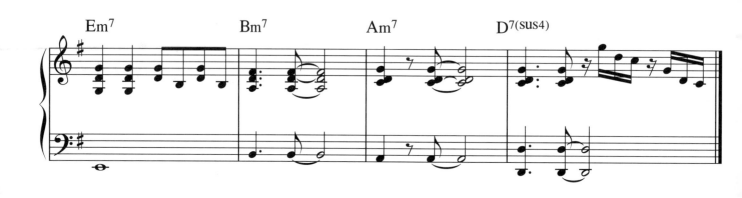

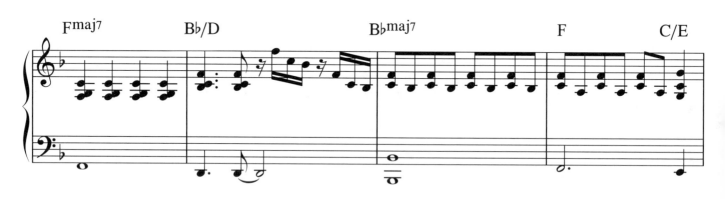

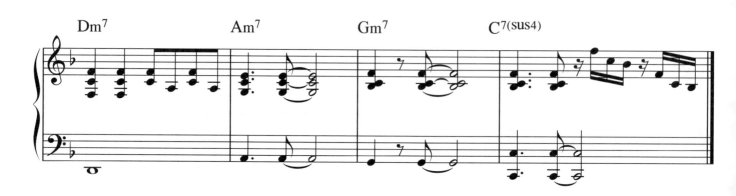

D調

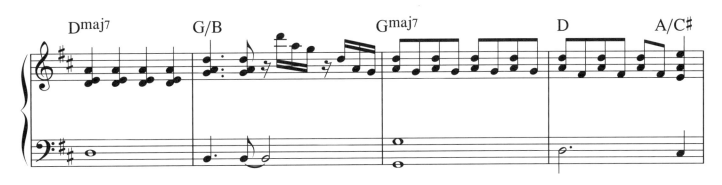

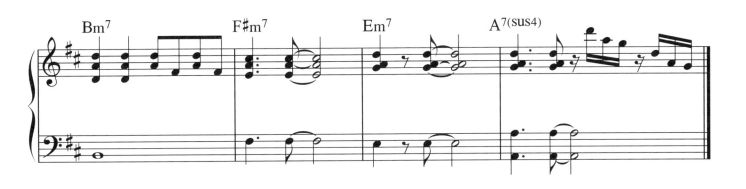

B♭調

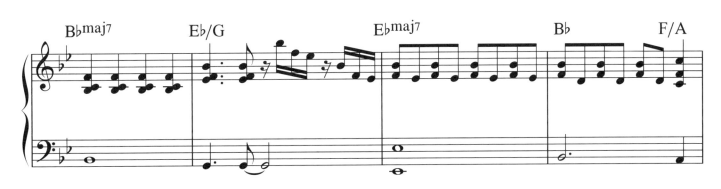

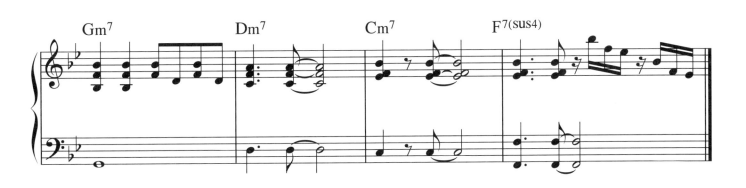

A調

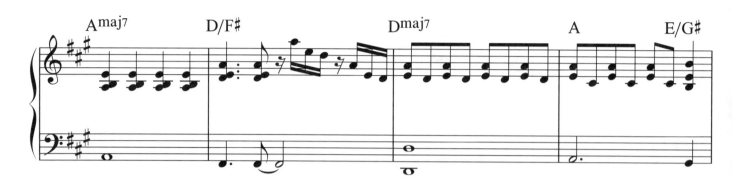

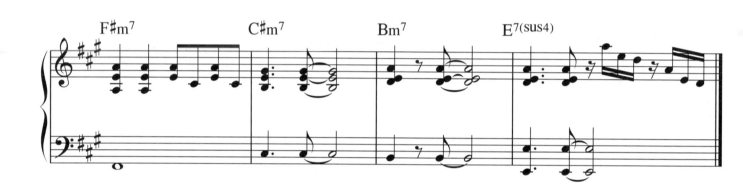

E♭調

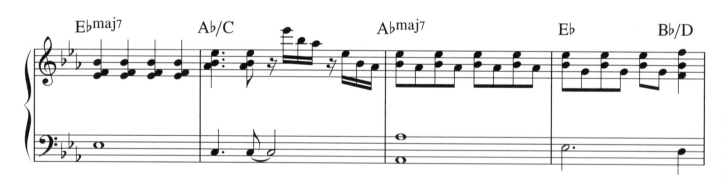

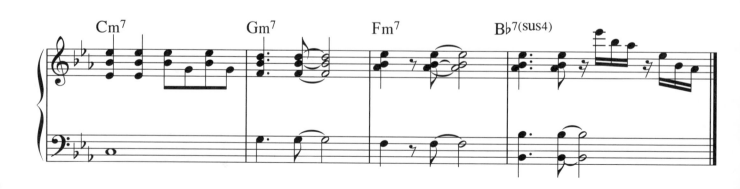

E調

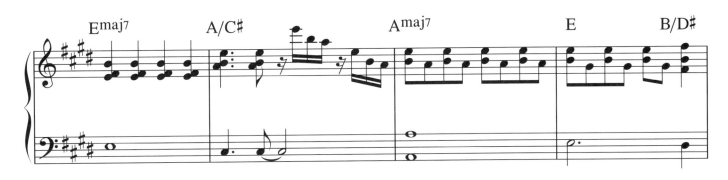

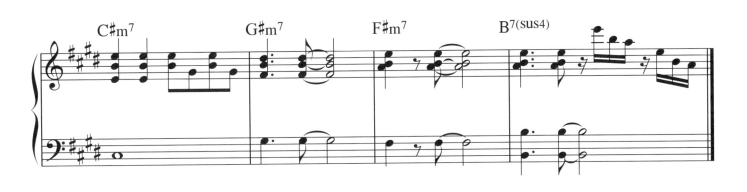

A♭調

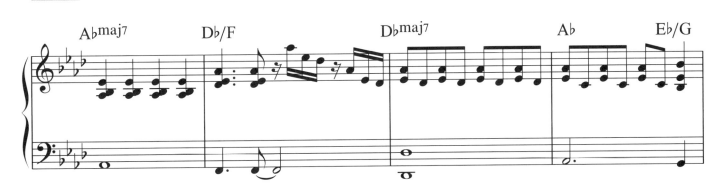

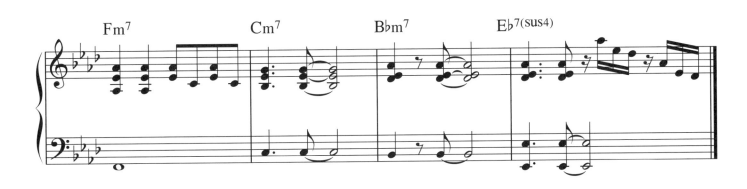

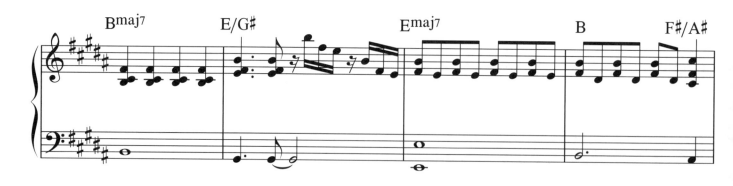

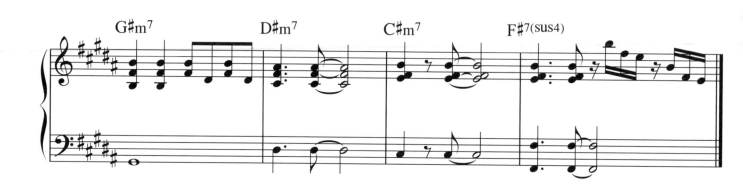

D♭調

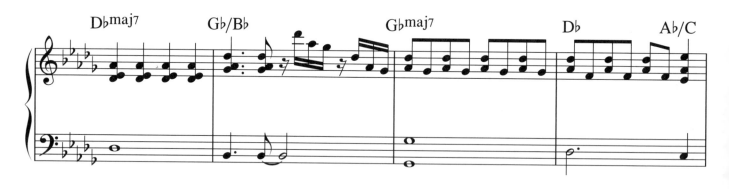

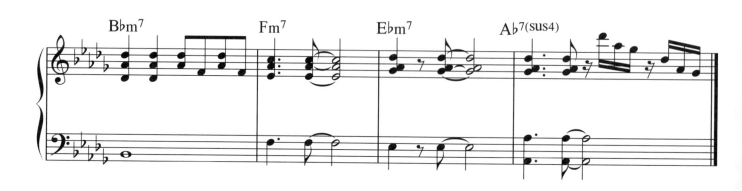

6 流行鋼琴的填音技巧

　　在一段音樂當中長拍的空擋，能運用和弦音或者音階與音群，使空拍有音符的填補，這些音符的填補被稱為「填音」。填音的種類千變萬化，填入的節拍與設計的樂句可以讓原本的音樂更加優美增加點綴，得到更好的效果，在流行鋼琴上來說是很重要的技巧。以下我們針對填音使用的材料，加以分析歸類，讓大家可以知道如何使用與添補，讓你的鋼琴演奏更加精彩。

範例一 以下是填音的範例，每個範例都提供數種填音的方法提供大家參考，也會把填音所使用的方式給予標題，在看過示範後一定要拿到鋼琴前面自己練習試試看當累積到一定程度時，也可以自己試著加以變化得更豐富些。

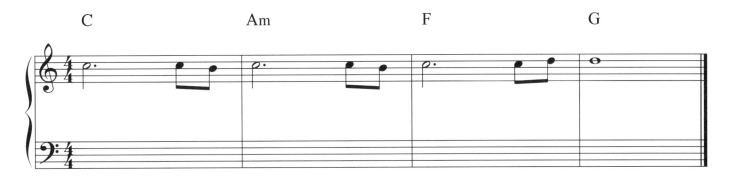

▶ 和弦音填音

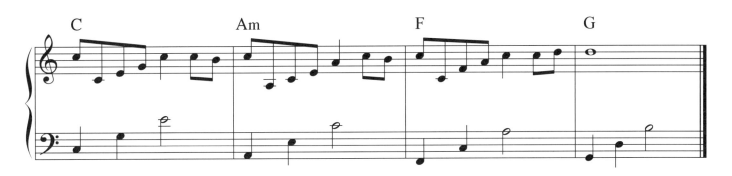

▶ 和弦音填音

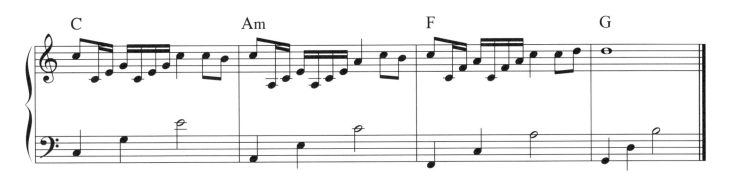

範例二 注意！首拍休止符時，多半會填入當拍的和弦音，讓和聲可以更快速呈現。

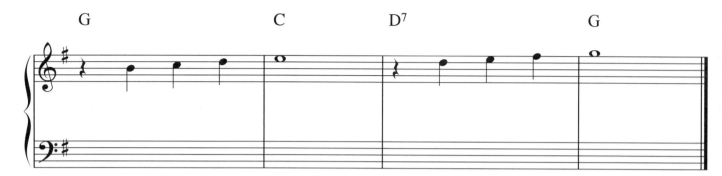

▶ 音階填音

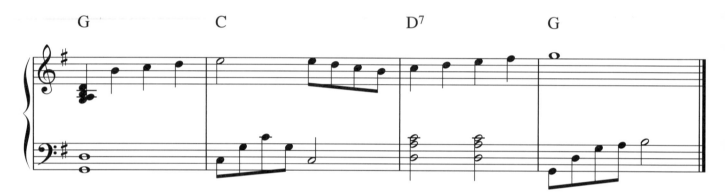

▶ 旋律和聲

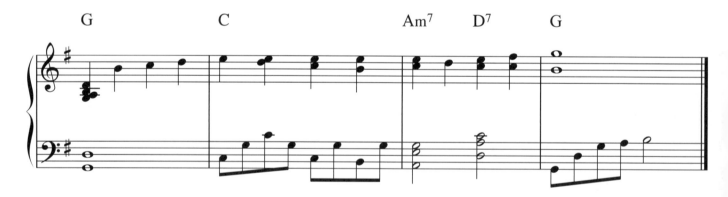

▶ 進階練習

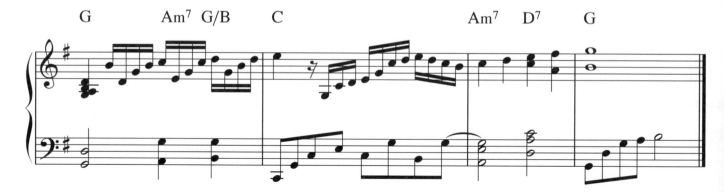

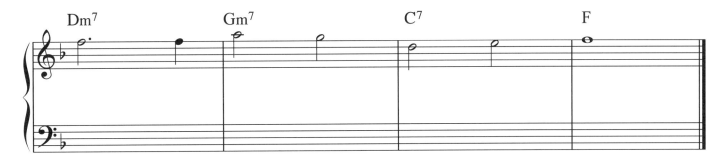

範例三 注意！首拍休止符時，多半會填入當拍的和弦音，讓和聲可以更快速呈現。使用和弦的塊狀音符堆疊，也能在旋律空擋時形成強而有力的填音效果。

▶ 方塊填音1

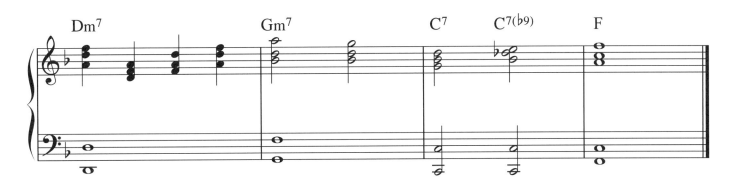

▶ 方塊填音2

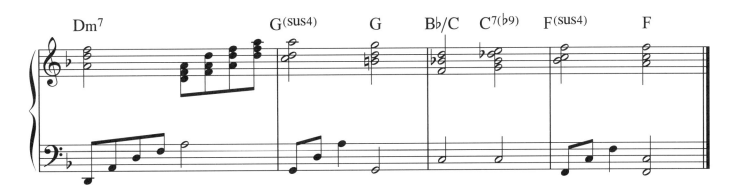

▶ 方塊填音3

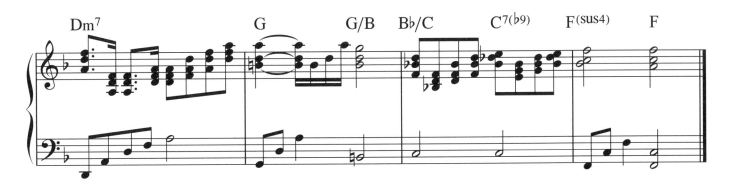

範例四 節奏型態的空拍填音，也是填音的一種選擇，運用節奏型態補進旋律空檔。

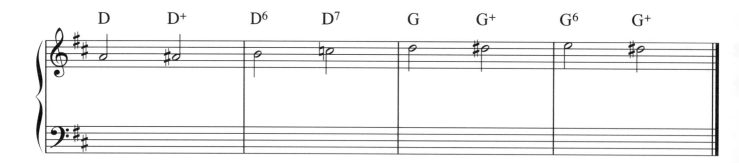

▶ 節奏填音1

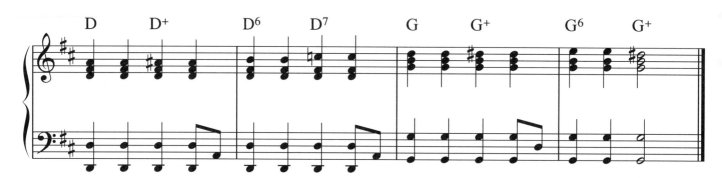

▶ 節奏填音2

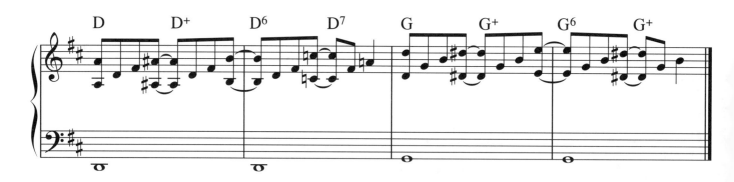

▶ 節奏填音3

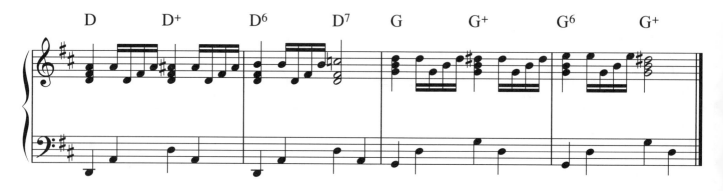

範例五 分解和弦也是填音的填音的材料，運用像翹翹板般的伴奏分解也可以成為素材。

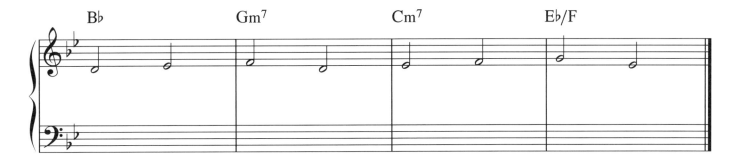

▶ 方塊填音1

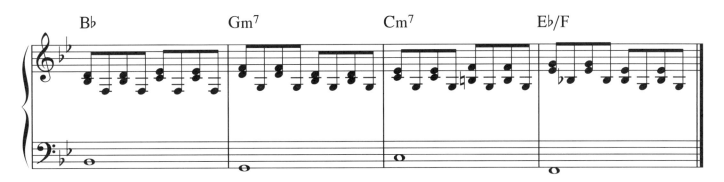

▶ 方塊填音2

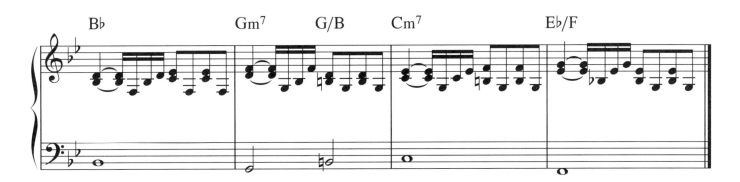

▶ 練習

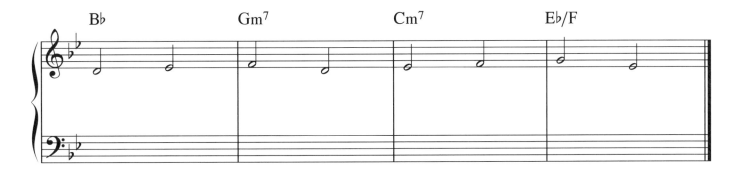

範例六　左手的低音填音，可以讓低音的旋律線，有移動的方向與連接。

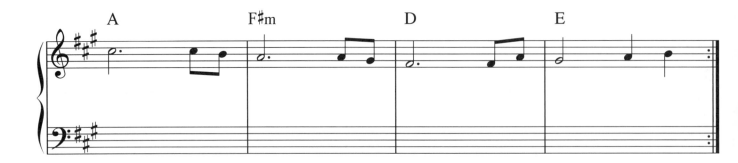

▶ 低音填音1

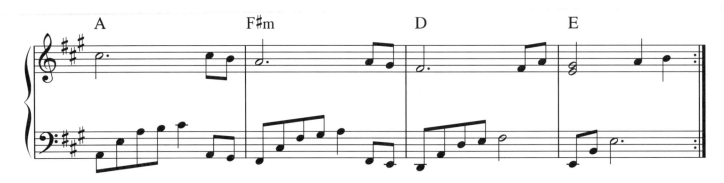

▶ 低音填音2

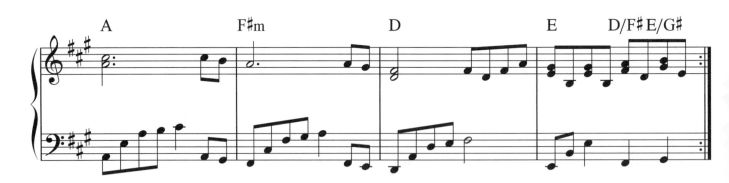

▶ 低音填音3

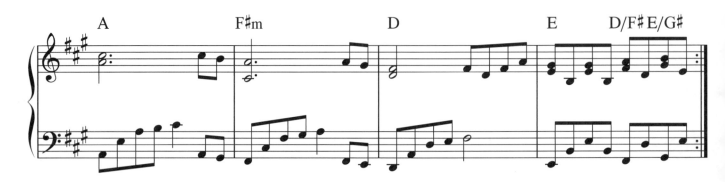

範例七 連續琶音也是長拍墊補的好方法，音符可以是和弦音或非和弦音，形成一上下行的小段音符，就可以形成琶音。

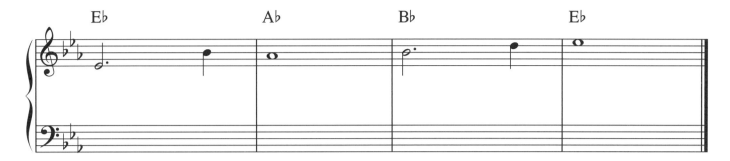

▶ 連續琶音1

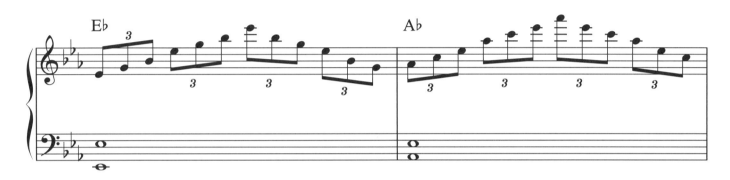

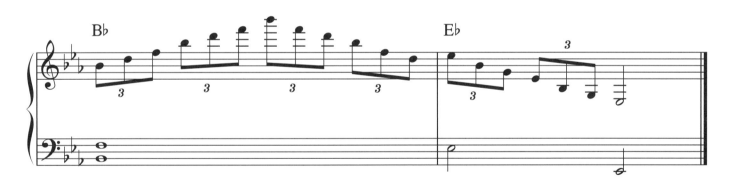

▶ 連續琶音2

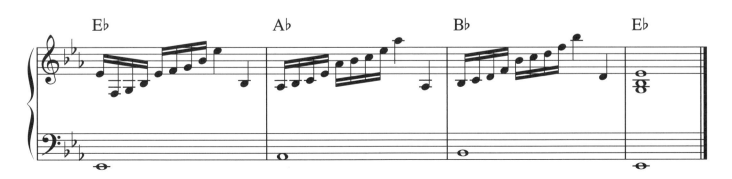

範例八 運用自己的即興樂句,讓單純、平凡的旋律注入富含個人色彩的填音,這是填音材料當中最終也是最極致的目標,請試試看以下的例子。

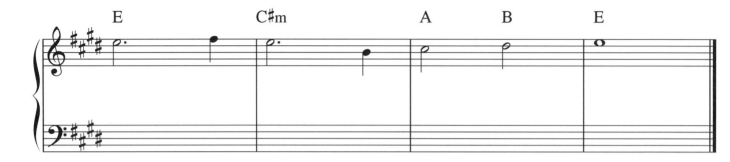

▶ 即興填音

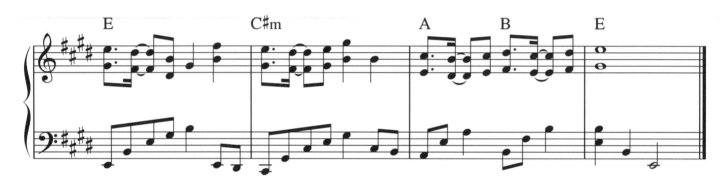

範例九

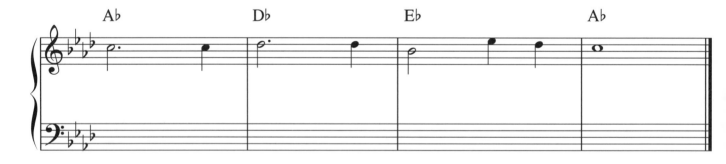

▶ 即興填音

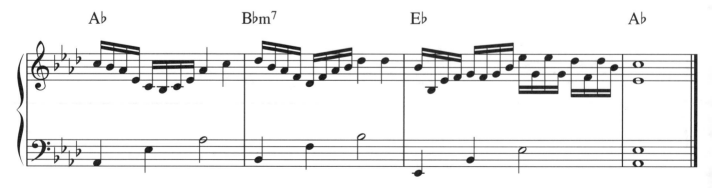

Chapter 7 流行鋼琴的節奏型態

　　流行鋼琴的伴奏當中，除了有豐富的分解和弦可以使用，節奏型態也是決定音樂的最大要素之一。從慢四拍或華爾滋，到6/8拍、12/8拍的慢速搖滾，流行音樂中最經典慢速靈魂樂的R&B，到節奏放克，甚至拉丁音樂中的森巴或巴薩諾瓦……等節奏型態，如果你都能一一掌握，在彈奏流行鋼琴或者伴奏的同時，就可以採用這些節奏的基本型態讓音樂的節奏更加彰顯與清晰，適時的配合分解伴奏的柔美，這樣子的流行鋼琴彈奏就算是相當靈活的了，跟著我們的節奏型態複習，一起來學習吧！

慢四拍
慢四拍（Slow Ballad）在流行音樂當中算是最常見的節奏型態，抒情歌曲與排行主打歌曲，多數以慢四拍的節奏呈現，尤其是在流行歌曲的前奏與A段主歌部分，都是以慢四拍為節奏型態。

▶ 型態1 單獨的左手和弦伴奏，多採轉位和弦，右手搭配主旋律，成為最簡單好聽的伴奏。

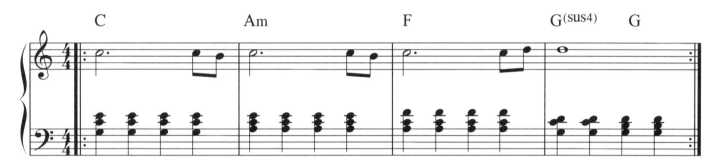

▶ 型態2 當自彈自唱時，慢四拍的轉位和弦交由右手擔任，左手持根音彈奏。

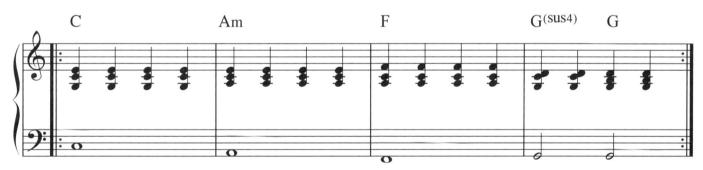

▶ 型態3 當自彈自唱時，慢四拍的轉位和弦交由右手擔任，左手持根音彈奏。

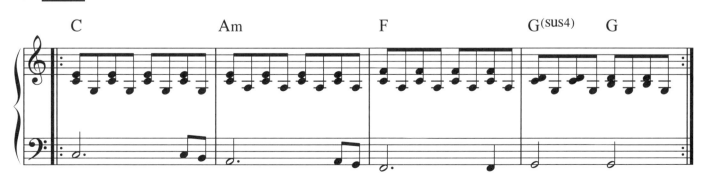

▶ 型態4 注意第一拍的旋律加入和聲，低音Bass的慢四拍更沈穩，注意第四小節的左右手活用。

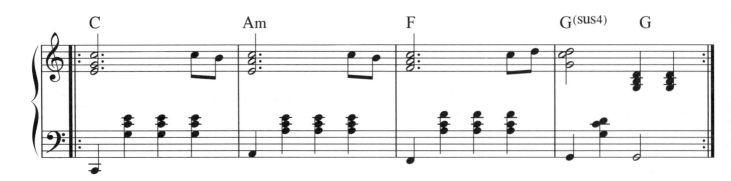

▶ 型態5 當和弦的細節變多時，仍然要緩慢清楚的表達，就會變得更精彩。

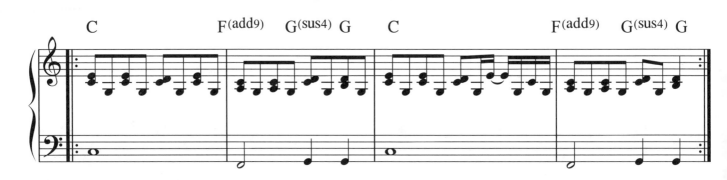

▶ 型態6 同樣的句子在四分音符與八分音符的相互交錯，產生的型態變化。

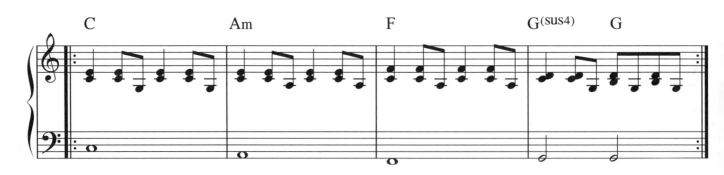

▶ 自我練習

華爾滋 華爾滋（Waltz）也是流行音樂中常見的節奏型之一，三拍子的歌曲聽起來很小品，有種宮廷圓舞曲的感覺。速度稍快可以是快華爾滋，速度中庸或加上一點搖擺感，就變成了爵士華爾滋（Jazz Waltz）。

▶ 型態1 3/4拍華爾滋的節奏型態，「根音+和弦」搭配成好聽的華爾滋節奏。

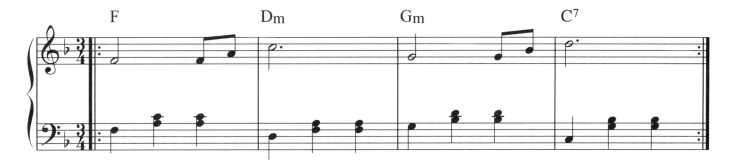

▶ 型態2 3/4的華爾滋節奏當然也可以搭配分解和弦使用，聽起來感覺更為溫和。

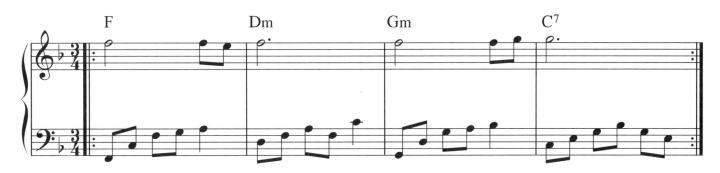

▶ 型態3 如果採分解和弦變化型聽起來也很好聽，值得自己試試看比較型態2、3的伴奏。

▶ 爵士華爾滋 如果彈奏再加上八分音符的搖擺彈法，可以聽起來更輕鬆。

▶ 型態4 左手伴奏運用三和弦的和弦音，加上八度音，所構成的組合。

▶ 型態5 將三和弦與八度音，一起造成一個上下來回的琶音，變成好聽的伴奏型。

▶ 型態6 採用「根音+5度音+8度音」的伴奏，利用第三拍做低音Bass填音，就可以創造出另一個伴奏型。

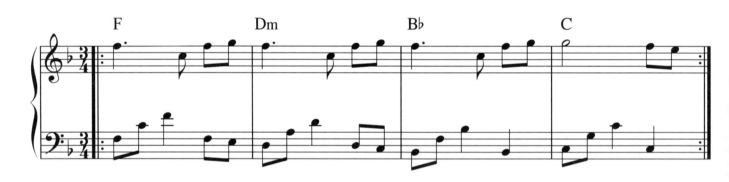

▶ 型態7 如果彈奏再加上8分音符的搖擺彈法，可以聽起來更輕鬆。

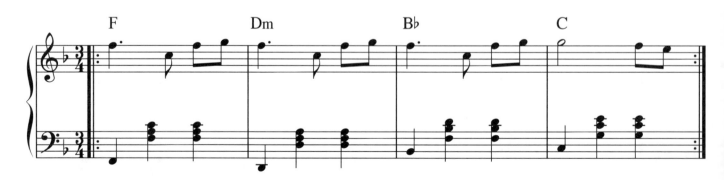

慢靈魂 慢靈魂（Slow Soul）也是流行音樂當中常常被採用的節奏型態，有時候被稱為8 Beat，節奏點為8個八分音符為基礎，低音的Bass點位千變萬化，我們一樣用型態來解釋節奏的差異。

▶ 型態1 簡單的四拍長拍在右手支撐和聲，左手低音也持長拍，第四拍加入低音填音。

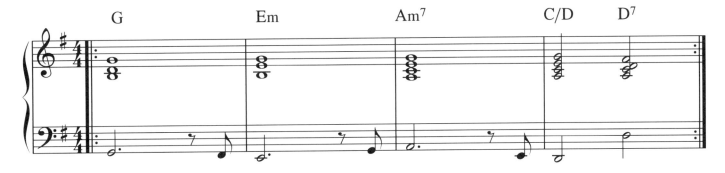

▶ 型態2 觀察低音Bass伴奏點的變化，Bass點位多半在1、4、5、8的半拍位置上。

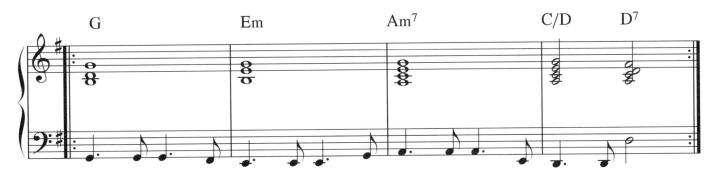

▶ 型態3 Bass的切分點與右手和弦的切合，有點R&B的味道。

▶ 型態4 右手和弦打在2、4拍的小鼓點位，低音Bass採5度、8度互換，加入Bass填音。

▶ 型態5 雙手節奏設定的半拍點位為1、4半拍位置，第四拍低音填音，聽來有R&B的味道。

▶ 型態6 在曲子當中，雙手有節奏設計的情況，聽來更加活潑。

▶ 型態7 右手半拍點位為1、4拍位置，左手維持四拍長拍的低音Bass，也是一種變化彈法。

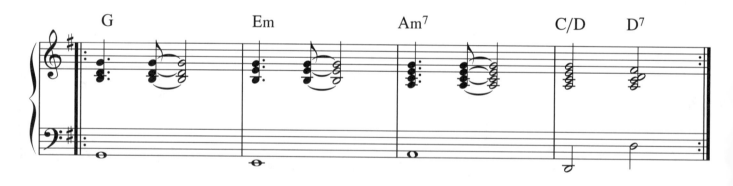

▶ 型態8 這是一個綜合示範的例子，左手保有Slow Soul的Bass點，右手顯得非常活潑，請試試看。

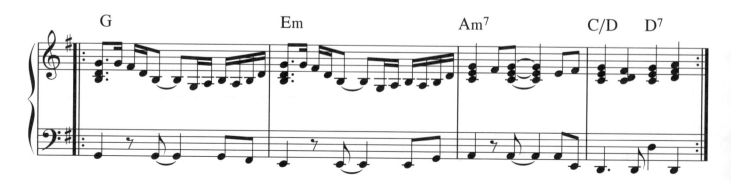

16 Beat 16 Beat也是流行音樂當中常被採用的節奏型態之一，以16分音符為節拍基底，無論是在節奏和聲或者低音點位的變化，顯得更為活潑，相對彈奏上來說，切分音的難度較高一些。

▶ 型態1 簡單的四拍長拍在右手支撐和聲，左手低音也持長拍，第四拍加入低音填音。

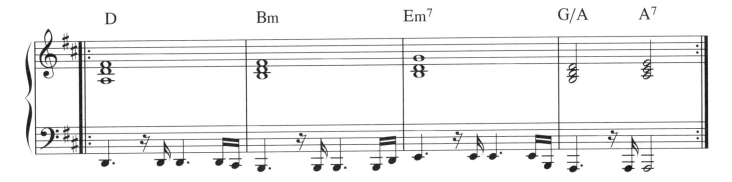

▶ 型態2 低音的16 Beat切分音越來越明顯，右手重點仍在第二、四拍小鼓點位，做長拍的伴奏感。

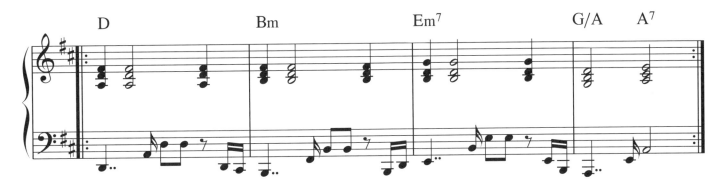

▶ 型態3 16分音符的切分音著重在右手第二拍的位置，左手Bass變得更活潑。

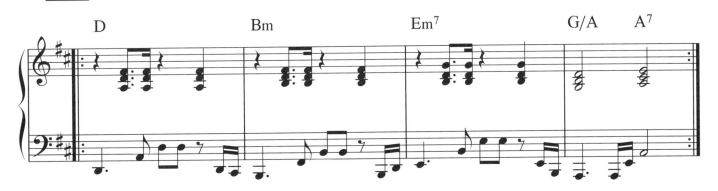

▶ 型態4 第一拍的低音Bass以8分音符切分，與第二、四拍的16分音符切分，更顯節奏的活潑。

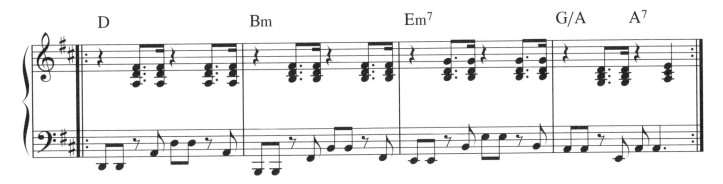

巴薩諾瓦

巴薩諾瓦（Bossa Nova）是一種融合巴西森巴的拉丁節奏，以8分音符為節拍基底，有慢板中板快板的區別，最大的特色是低音採五度交換，且Bass以先現節拍呈現。

▶ 型態1 右手一樣持長拍，注意左手的低音點，五度音會在第二拍後半拍先現，第二小節的根音亦會在第四拍的後半拍先現。

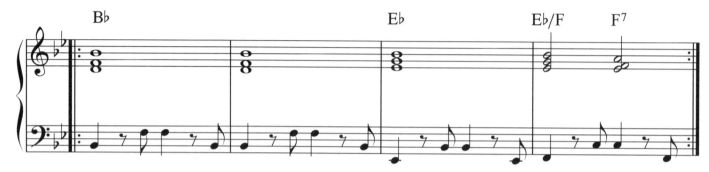

▶ 型態2 注意右手的節奏切分位置，第一、二拍有節奏穩定的作用，第三拍的後半拍切分就有濃濃的Bossa Nova的節奏切分味道。

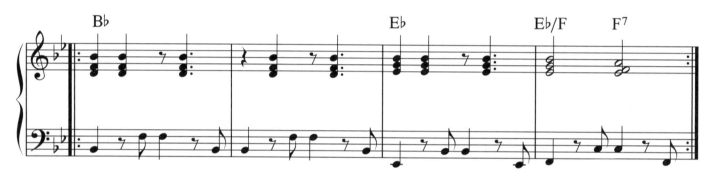

▶ 型態3 注意低音的五度交換已經往根音下方位置彈奏，右手節奏更為活潑與多變了。

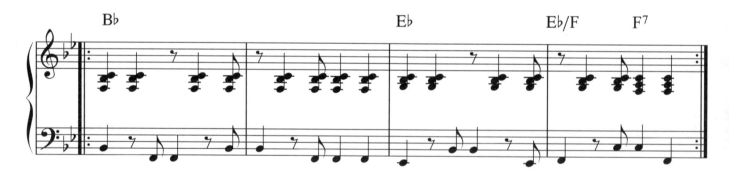

▶ 型態4 當右手有加上和聲的旋律時，左手的Bossa Nova低音節奏的穩定就顯得很重要。

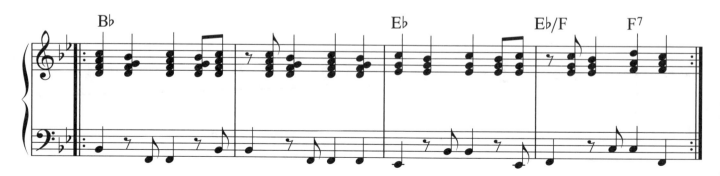

森巴 森巴（Samba）是一種巴西拉丁節奏，感覺與巴薩諾瓦有些近似的節拍基底，一樣的低音五度交換，節奏顯得更快速與倍增感，有種快Bossa的感覺。

▶ 型態1 如果用2/2拍來記Samba節奏，樂譜看起來很鬆散，但其實速度很快。

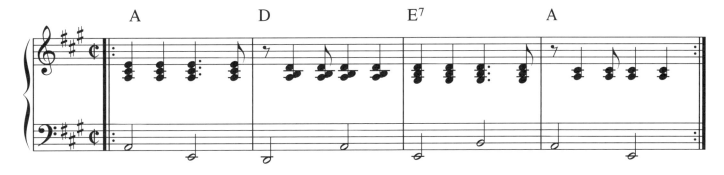

▶ 型態2 如果用4/4拍來記Samaba，與上方的2/2拍比較，看起來更為緊湊與縝密。

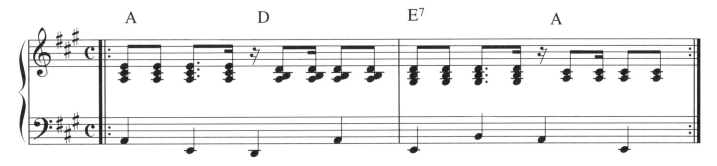

▶ 型態3 常常在拉丁樂曲當中聽到這樣的橋段，覺得好聽，其實關鍵在A、A+5、A6和弦的來回配合上Samba節奏，聽起來節奏的活潑度很高。

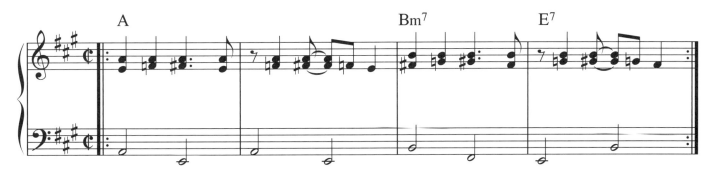

▶ 型態4 8度音與連音的表現，能凸顯森巴節奏搶拍的感覺，低音Bass不像Bossa Nova的搶拍沈穩的根音、5度交換，是節奏很重要的基底。

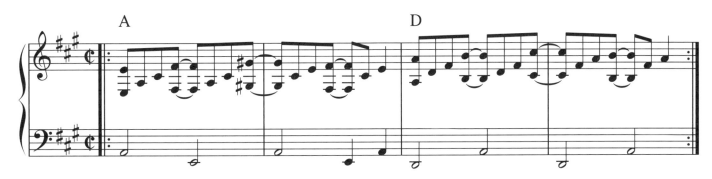

探戈　探戈（Tango）雖然也是拉丁系的節奏，但其實融合了南美阿根廷與烏拉圭，也深受西班牙裔與義大利裔等歐洲龐大移民的民族文化影響，成為相當獨特的節奏型態。

▶ 型態1 左手除了第一、二、三拍之外，第四拍的根音與5度音交換，與右手節奏形成節奏同步。

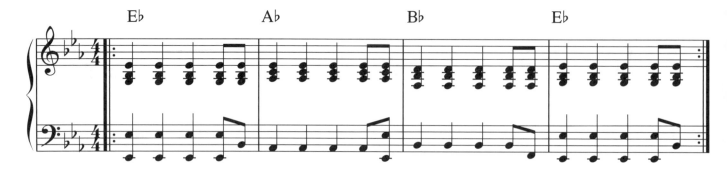

▶ 型態2 左手根音也會採取和弦音作為節奏型態的變化。

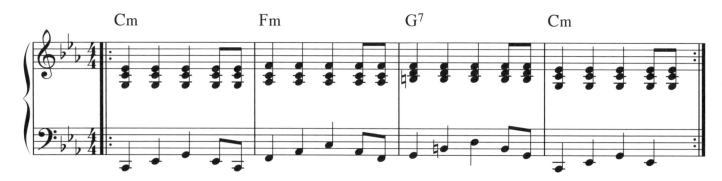

▶ 型態3 右手持穩和聲，左手的低音與和聲形成獨特的節奏伴奏型，這也是很常聽見的Tango。

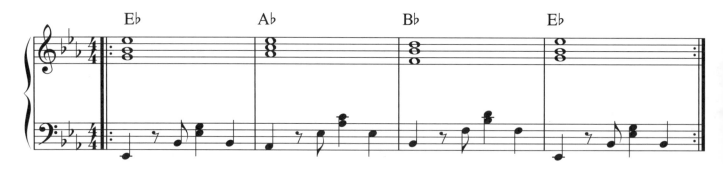

▶ 練習 請試試看以下四小節的實際曲例。

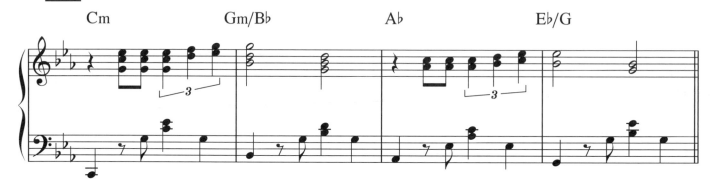

三 **倫巴** 倫巴（Rumba）原意為愛情之舞，源自於古巴，Rumba的音樂節奏非常優美，也是流行音樂與民謠中常常聽到的節奏型態之一。

▶ 型態1 注意左右手的搭配，右手的第一拍切分為長拍，左手根音與5度音交換。

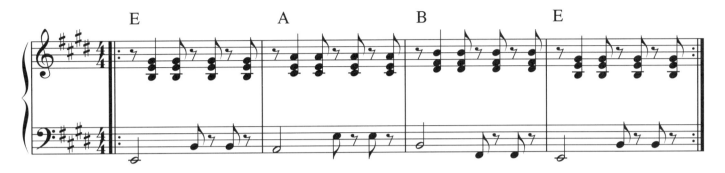

▶ 型態2 有時候節奏中也會有線條的連接，讓節奏聽來別有一番風味。

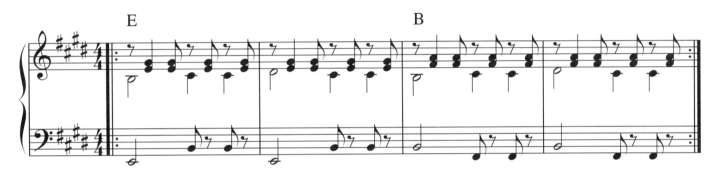

▶ 型態3 左手的低音也可以採取和弦音，方向性可以隨之改變，聽起來更活潑。

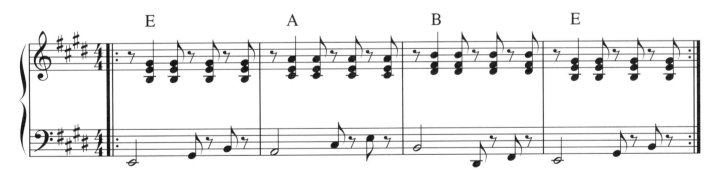

▶ 練習 節奏練習起來很簡單，如果配上旋律，難度瞬間增加，即興能力更加需要火侯。

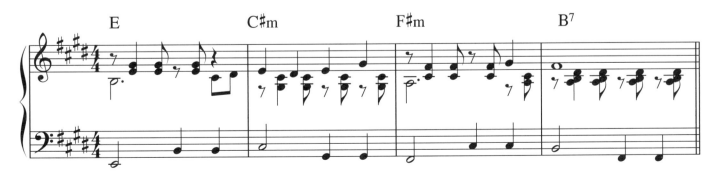

迪斯可 迪斯可（Disco）是1970年代非常流行的節奏，Disco的節奏最大的特色是低音Bass常以根音及8度音來回交錯，形成Disco的基本架構。

▶ 型態1 左手的根音、8度交換，時而會在第四拍後半拍使用16分音符，增加變化。

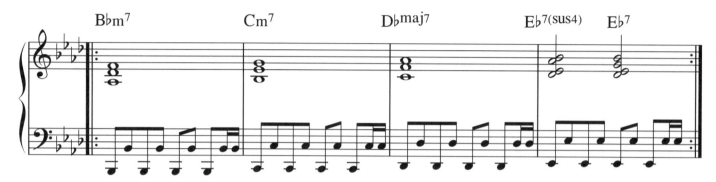

▶ 型態2 左手低音Bass設計固定的樂句成為低音線條，形成Disco的另一種節奏樣貌。

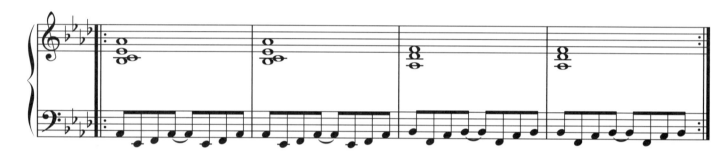

放克 放克（Funk）是1960年代由非裔美籍音樂家將R&B與靈魂樂等節奏融合而形成， Funk的節奏在鋼琴上最大的特色是雙手很巧妙的切分音，形成活潑的節奏型態。

▶ 型態 在節奏當中注意到節奏在兩手之間穿插，這樣的節奏很受歡迎。

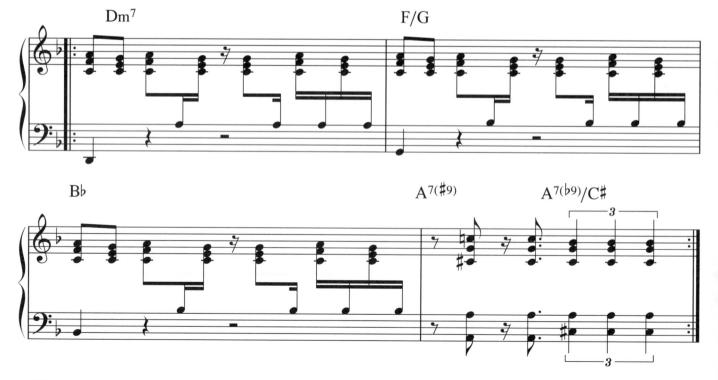

Chapter 8 流行鋼琴的代理和弦

我們常常在聽流行音樂的時候，會聽到很多精彩的和弦，讓我們對於曲子有著很深刻的印象，覺得某個和弦用得很漂亮，或者增加了什麼音符讓我們很有記憶點。透過「代理和弦」的使用，讓平凡無奇的旋律變得更精彩更多面貌，和聲變得更加好聽，這些代理和弦有一定的規則與方法，跟隨著第八章了解怎麼將簡單的旋律，透過代理的和弦讓曲子變得好聽，讓你編曲與彈奏能力的再往上提升，加油！

代理規則：V-I

五級和弦通常可以用一級和弦解決，形成 V-I的標準和弦進行。先從簡單的童謠旋律來說明曲子的原始樣貌，你可以先試試看原始和弦。

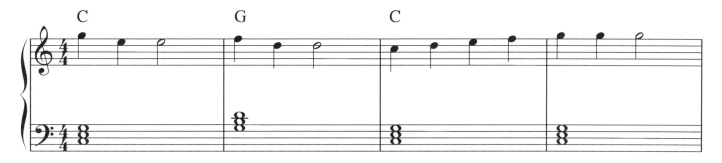

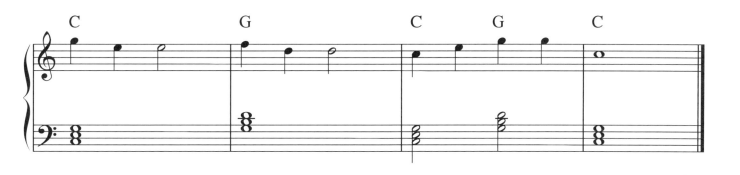

代理規則：3m/6m可以代理 I 級和弦，4/2m和弦也可以互相代理

和弦之間多數同音者，可以互相代換成為代理和弦。以C調來說，C和弦也可以用Am和弦、Em和弦來代理，F和弦與Dm和弦也有兩個音相同，都可以把和弦互相代理。

代理規則：IIm-V-I

爵士樂的基本和弦進行為2m－5－1，接著我們開始帶入這首簡單的童謠。

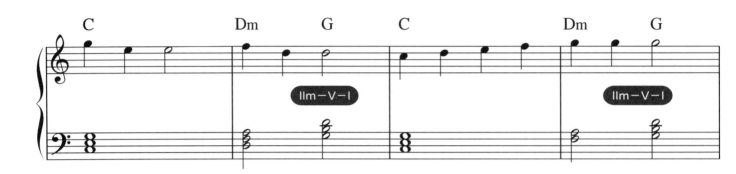

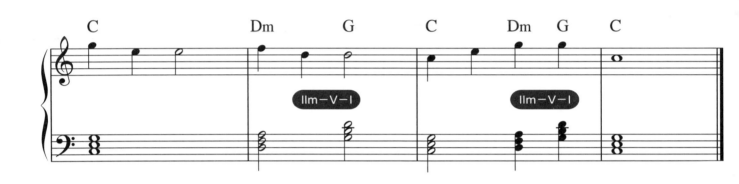

綜合實作

我們再加入代理規則1的代換，將C和弦以Em和弦代理，也讓Em和弦及Am和弦代理C和弦。

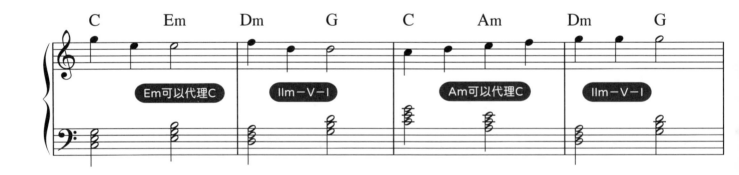

是不是變得很精彩？

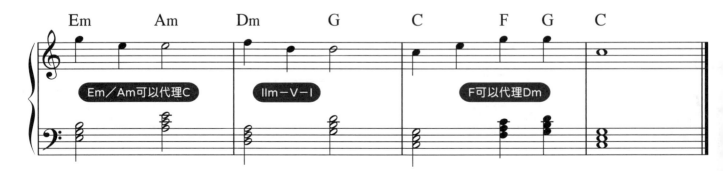

代理規則：V/V−V任何五級和弦之前，可接其五級和弦。

① 任何和弦的功能如視為五級，其前方可接其五級和弦，有時候稱為五的五。

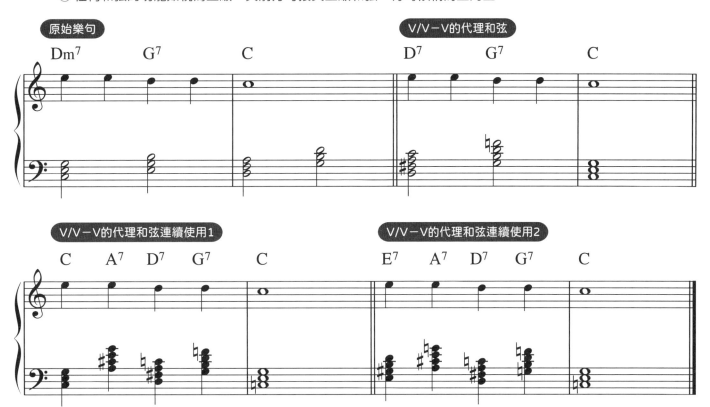

② V／V−V的和弦進行可以搭配m7、7和弦交錯，也可以全部使用屬七和弦。

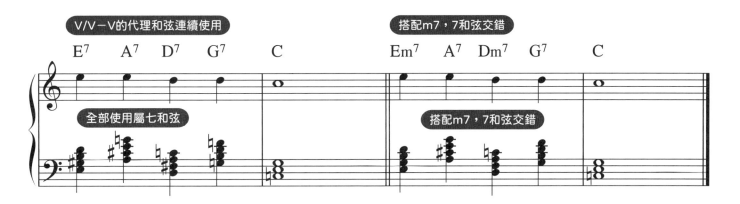

綜合實作

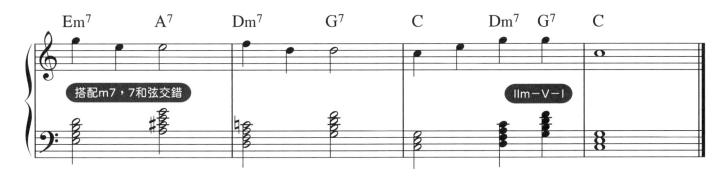

代理規則：♭II7級可以代理V7和弦

降二級可代理五級和弦，一般來說被稱為「降二代五」，也稱為「三全音代理」。

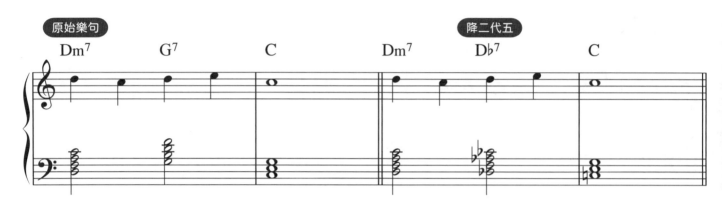

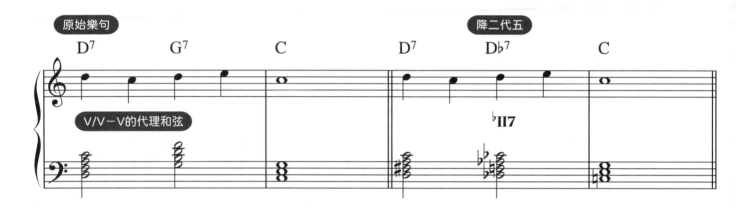

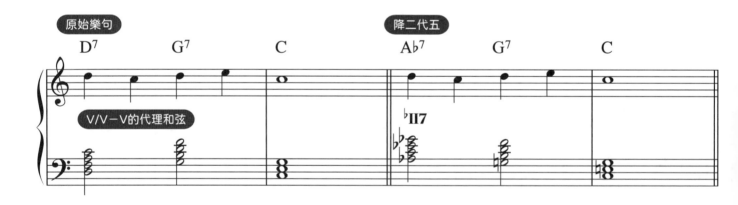

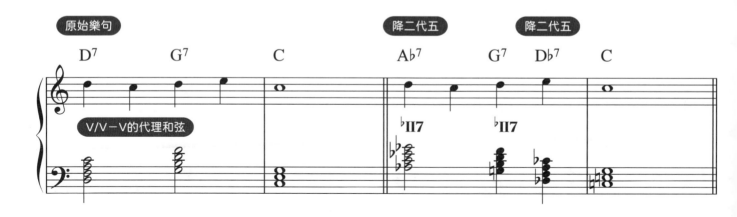

📋 經過和弦：dim（°）和弦可以成為和弦之間的經過和弦

我們再加入代理規則1的代換，將C以Em代理，也讓Em及Am代理C。

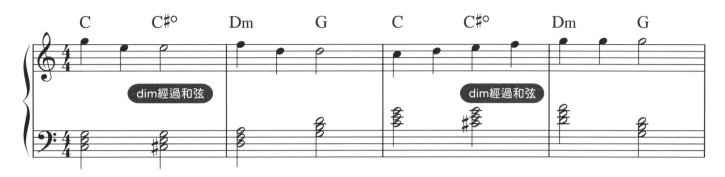

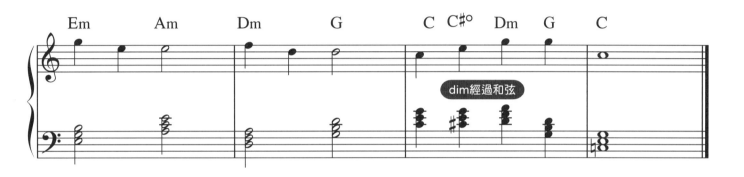

📋 掛留和弦：sus4和弦也是增加和聲色彩的最佳和弦

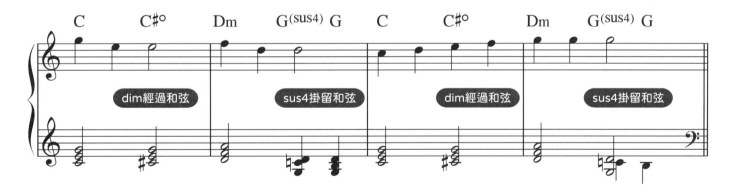

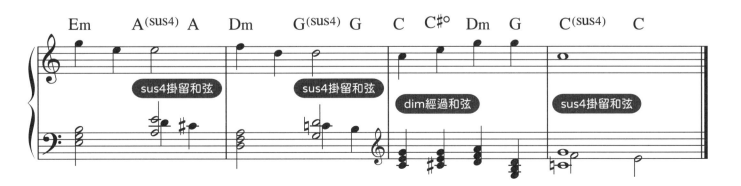

代理規則：IIm-V-I的小調和弦借用

爵士樂的基本和弦進行為2m－5－1，如果借用平行小調和弦，會有不同的效果。

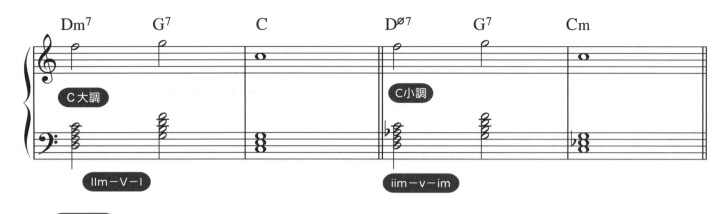

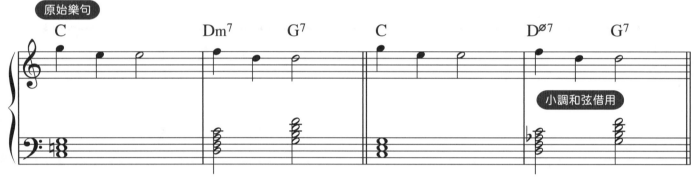

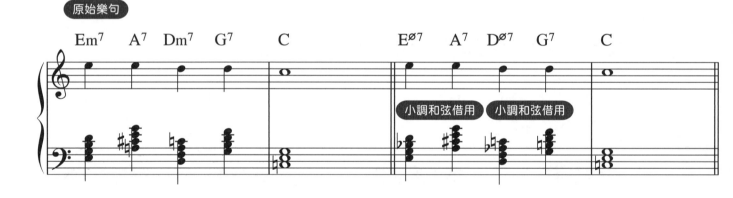

綜合實作

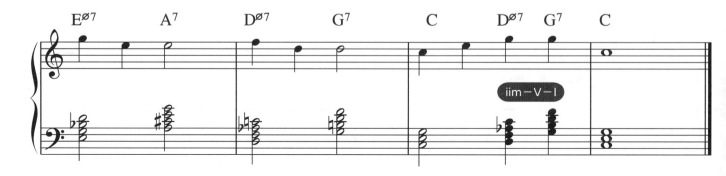

原始樂句

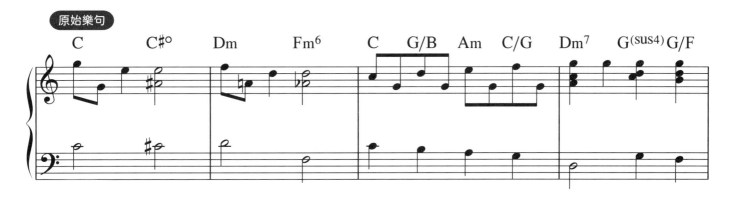

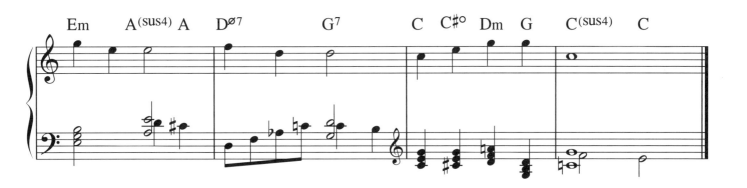

9 流行鋼琴的藍調世界

在流行歌曲當中，除多變的旋律、豐富的和弦、千變萬化的彈奏方法之外，藍調（Blues）音階的使用也可以讓歌曲帶入另一個境界。藍調音樂是起源於美國南方黑奴隸的業餘音樂，其融合了黑人靈歌與工作歌曲邊唱邊歡呼的民謠，特殊的音階構成很特別的味道，最經典算是12小節藍調形式。在流行音樂中，加入些藍調元素，讓歌曲更加好聽與充滿特殊風味，也是很多學習流行鋼琴的朋友一直想要追求的藍調世界，藉由簡單入門，你可以快速學會藍調音樂，現在就跟著一起學習吧！

大調藍調音階

藍調音階與大調音階的區別，藍調音階採用大調音階的1－2－#2－3－5－6及八度音，形成我們常常聽到的藍調味道的音符，以下提供兩個音階的比較。

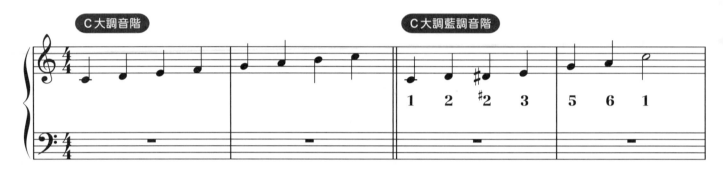

各大調藍調音階

▶ C大調　　　　　　　　　　　　　　　▶ F大調

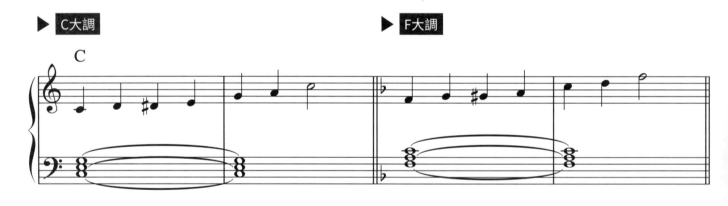

▶ G大調　　　　　　　　　　　　　　　▶ D大調

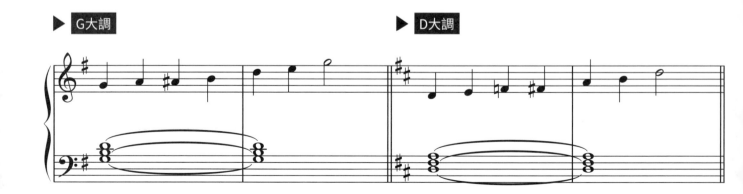

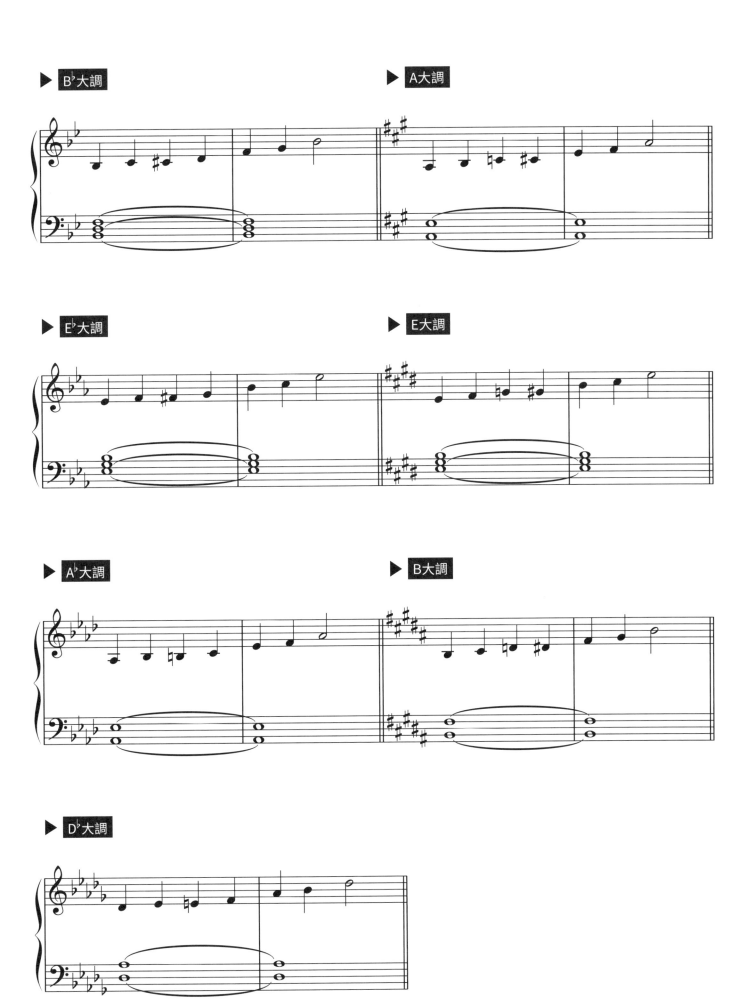

小調藍調音階

小調藍調音階與其關係大調藍調音階有著微妙的關係，所構成的音階幾乎是完全相同的，只是排列順序的起始點不同罷了，請仔細比較。

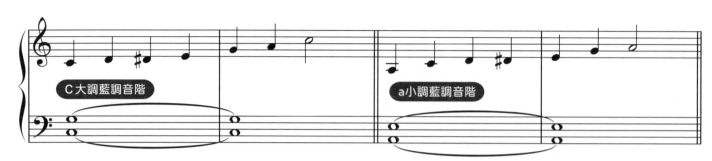

C大調藍調音階　　　　a小調藍調音階

各小調藍調音階

▶ a小調　　　　　　　　　▶ d小調

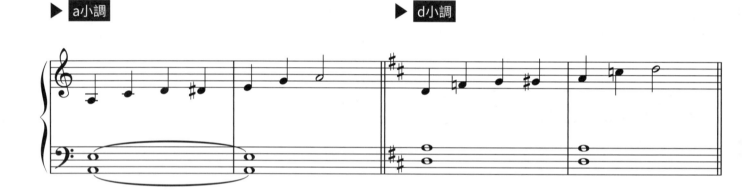

▶ e小調　　　　　　　　　▶ b小調

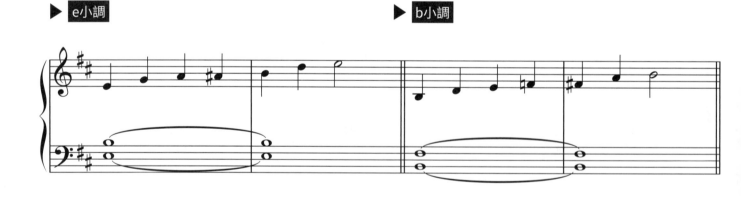

▶ g小調　　　　　　　　　▶ f#小調

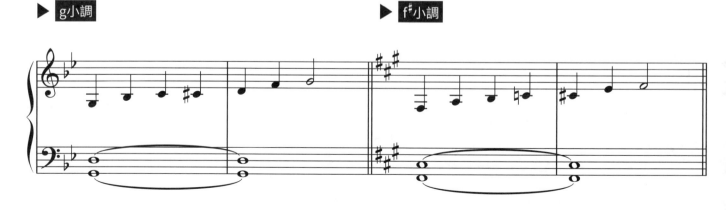

▶ c小調

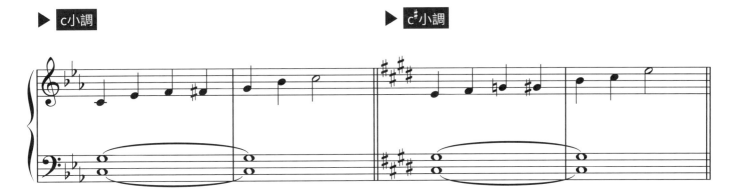

▶ c♯小調

▶ f小調

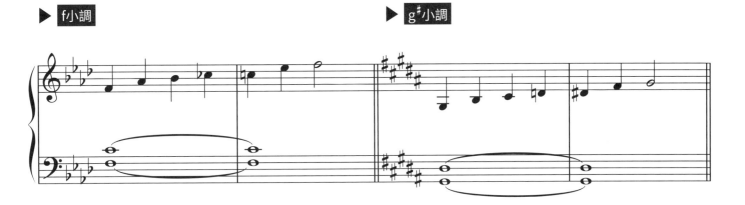

▶ g♯小調

▶ b♯小調

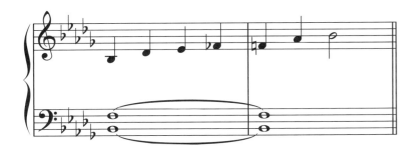

大小調藍調音階比較圖

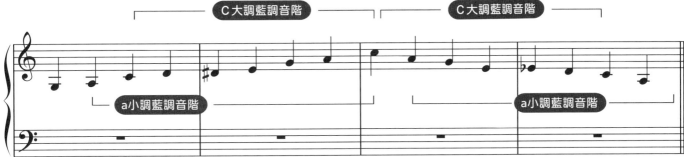

C大調藍調音階　　　　C大調藍調音階

a小調藍調音階　　　　a小調藍調音階

12 Bars Blues

「12小節藍調」是最常聽到的藍調音樂型態，由12個小節構成，大部分的和弦都使用屬七和弦，和弦進行的各小節和弦如下，每個小節有適用的藍調音階。

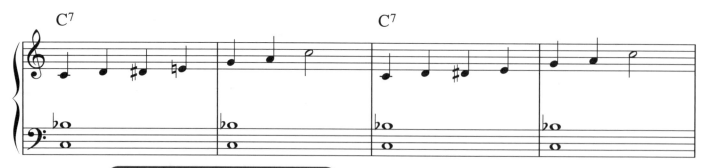

I

在I級和弦，可以使用藍調音階的任何音符

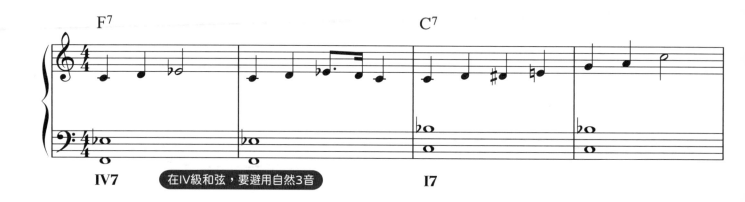

IV7 在IV級和弦，要避用自然3音 I7

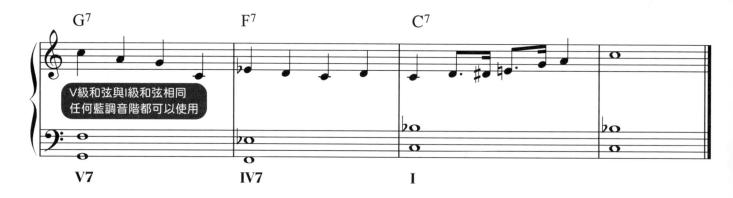

V級和弦與I級和弦相同
任何藍調音階都可以使用

V7 IV7 I

Rootless和弦

注意，以下的右手部份彈奏一次後，請用左手彈奏右手部分。當右手的根音省略彈奏12 Bars的形式時，左手也可以採用這樣的彈法。

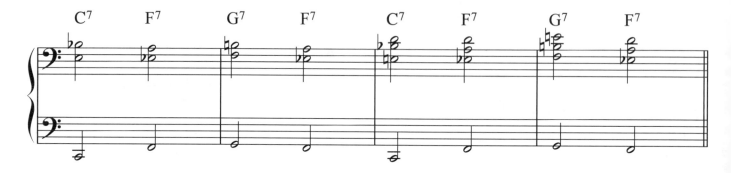

藍調音階練習1 藍調音階的即興可以將音階切割成幾個部分來實施，就能抓到即興演奏的訣竅。

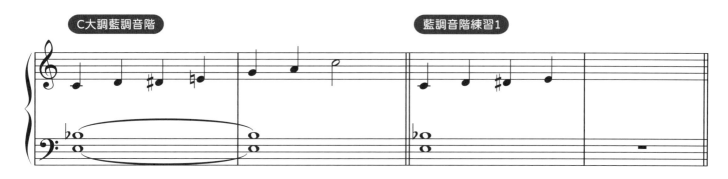

運用【藍調音階練習1】的音符切割，直接練習12 Bars的藍調進行。

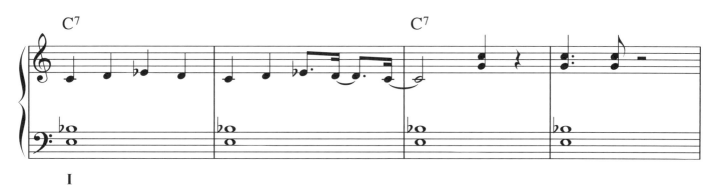

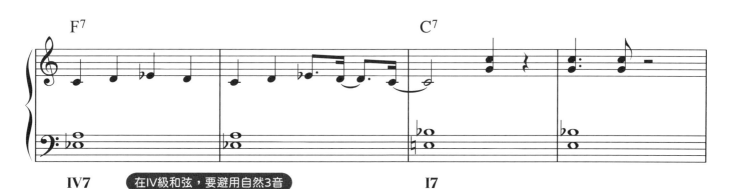

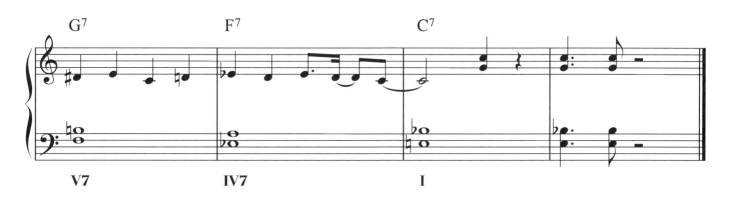

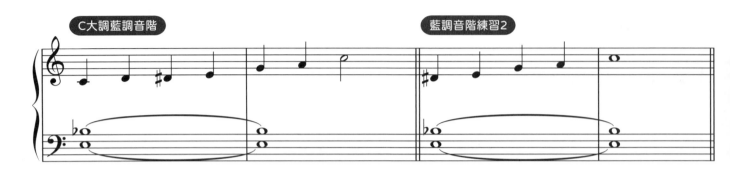

藍調音階練習2 緊接著在試試看下一個分割區的藍調音階，不同和弦搭注意避用音。

運用【藍調音階練習2】的音符切割，直接練習12 Bars的藍調進行。

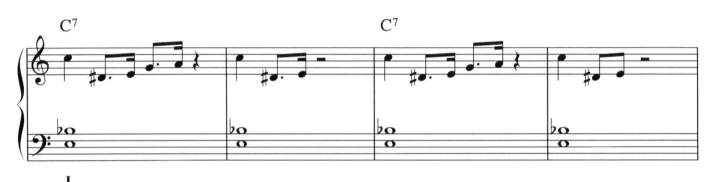

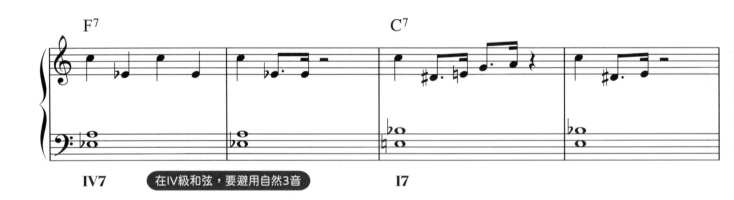

在IV級和弦，要避用自然3音

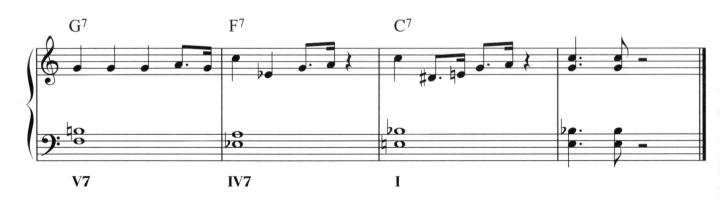

藍調音階練習3 試試看下一個分割區的藍調音階，跨在八度兩端的藍調音階，一樣注意避用音。

C大調藍調音階　　　　　　　　　　　　　　　藍調音階練習3

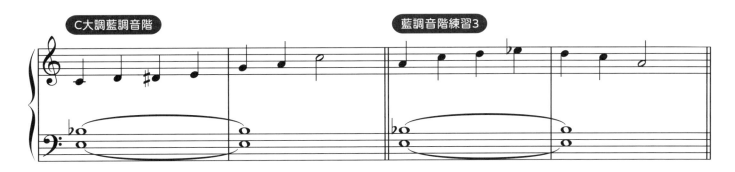

練 習

運用【藍調音階練習3】的音符切割，直接練習12 Bars的藍調進行。

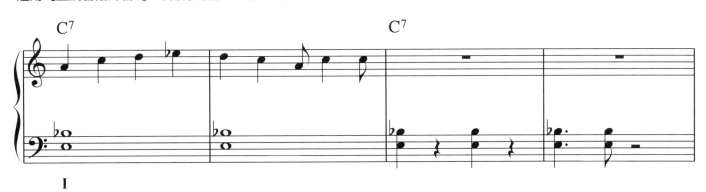

C⁷　　　　　　　　　　　　　　　　　C⁷

I

F⁷　　　　　　　　　　　　　　　　　C⁷

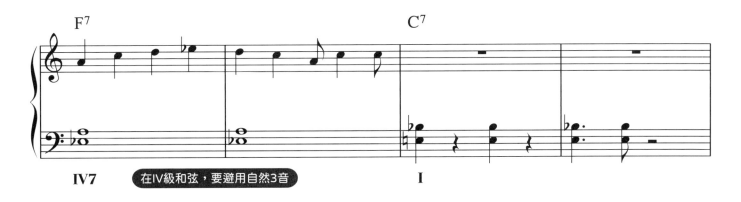

IV7　　在IV級和弦，要避用自然3音　　　　　I

G⁷　　　　　　F⁷　　　　　　C⁷

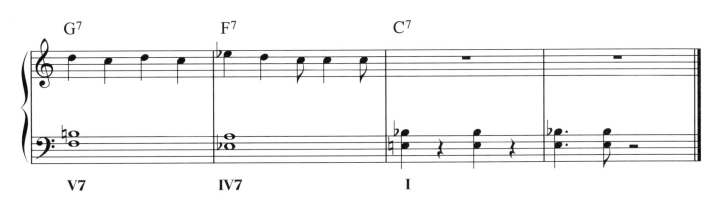

V7　　　　　　IV7　　　　　　I

增益藍調色彩的♭7

♭7音的使用可以讓藍調音樂增加色彩，在I/V的和弦使用效果特別好。

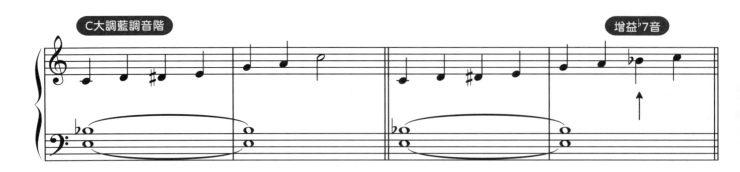

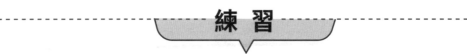

加入了♭7音，左手採取好聽的Walking Bass。

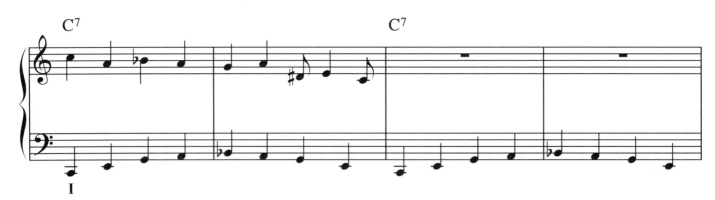

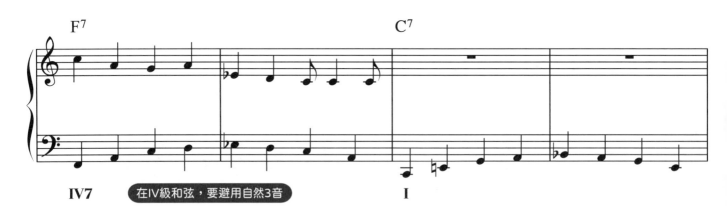

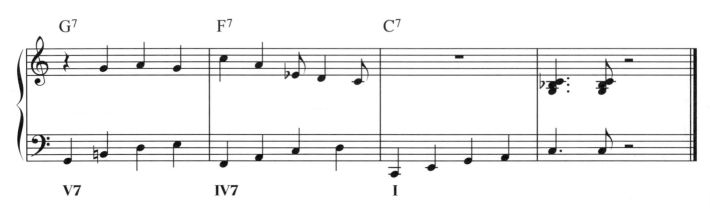

小調藍調音階的12 Bars Blues

小調藍調音階在12 Bars Blues的和弦進行當中，無論和弦在任何一個級數都可以運作得很好，請試試看。

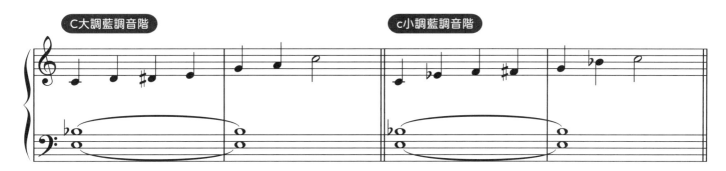

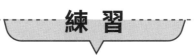

試試看同樣的和弦進行，使用小調藍調音階聽起來更Blue。

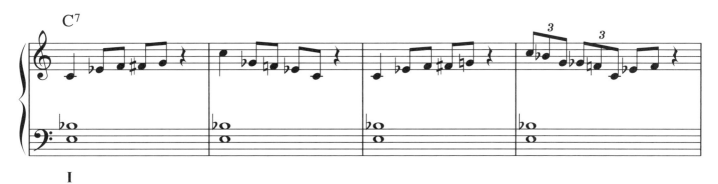

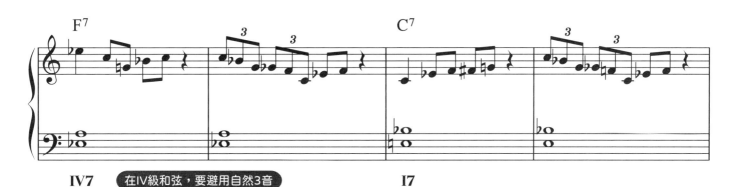

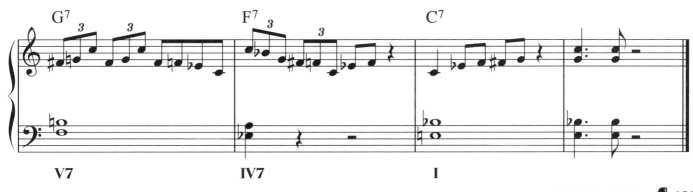

大小調藍調音階的共用

如果把大小調藍調音階一起混合使用，有一個原則可以掌握，I級、V級的和弦使用大調藍調音階，IV級可以使用小調藍調音階。並且我們開始練習C調以外的藍調音階，請試試看F調。

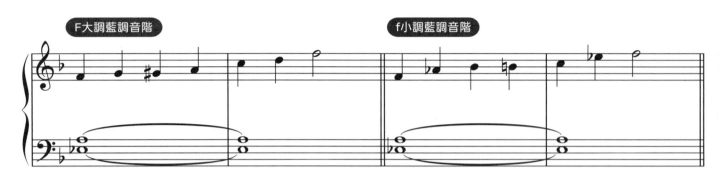

練習

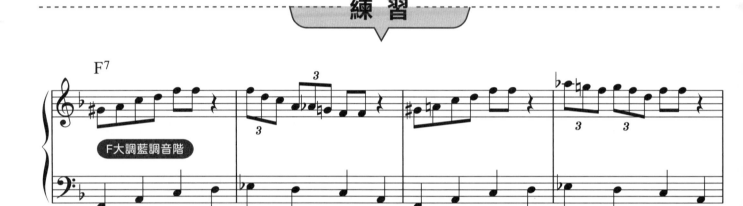

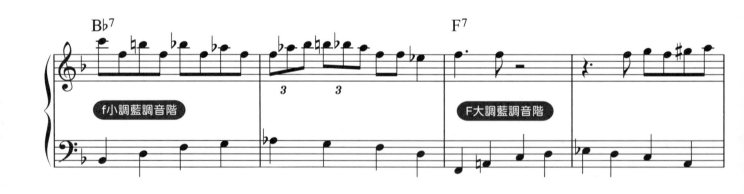

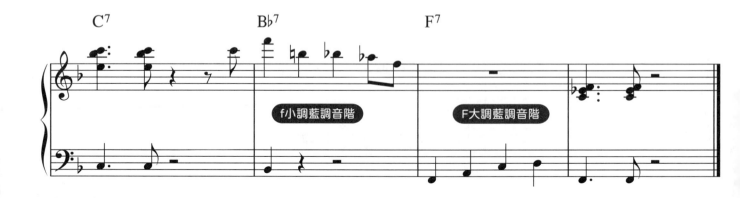

Chapter 10 流行鋼琴的常用移調

好聽與令人印象深刻的流行音樂，除了主副歌好聽，間奏的編曲與設計也是決定這首歌曲是否暢銷的關鍵所在。在間奏段落的編曲，經常使用和弦的等音關係，讓不同的調性在歌曲中穿梭，當你在聽流行歌曲的時候，經常會被這些好聽的移調間奏給吸引，當然學習流行鋼琴的你不能不知道這中間的奧秘。在第十章中，我們將介紹千年不變、也是流行歌曲中最常出現的移調手法，並且讓你練習加強在各調性的熟悉與熟練度，一起學習吧！

神奇的♭3移調

你或許對這個標題感到疑惑，其實就是我們經常所講的「三降調」，意思是說，如果現在的調性是Ⅰ級，間奏會使用現在調性的♭3音為移調的主調，也就是說間奏會走到♭3調當中，在尋求兩個調性中間的共同和弦，再轉回原本曲子的調性。

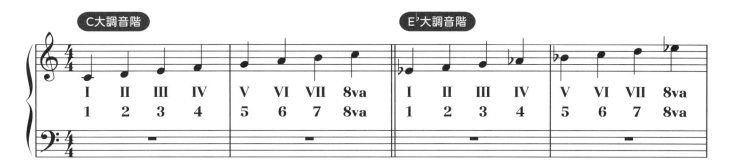

設計間奏和弦進行

如果我們設計一個和弦進行為：
| 2m－ 5－ | 1maj7 － － － | 2m－ 3－ | 6m － － － |
| 7m7(♭5)－ 3－ | 6m － 4#m7(♭5)－ | 2m－ － － | 3sus4－ 3－ |

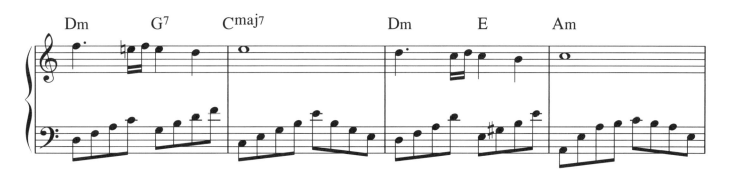

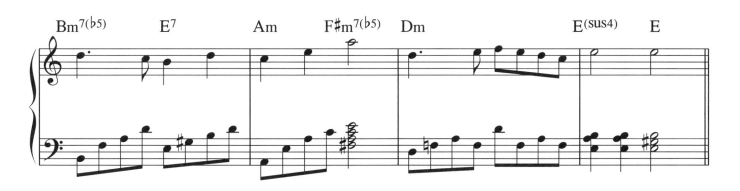

相信我們把間奏樂句寫在C大調，大家彈奏起來都沒有問題，也覺得理所當然。現在，我們將整個樂句，寫到E♭調，請你再彈奏一次，我相信你應該也沒問題。

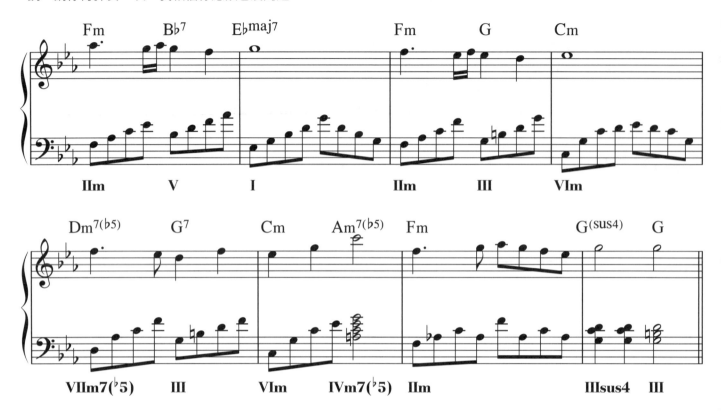

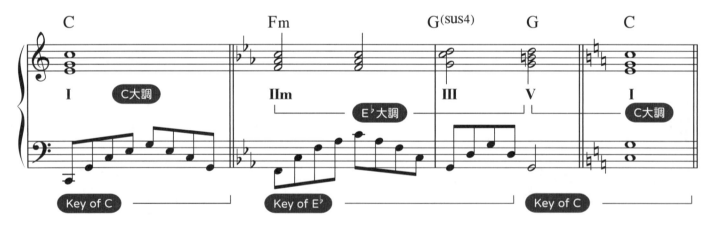

3調移調關鍵

所謂的等音和弦，就是在兩個調性中有共同和弦，就可以運用這個和弦，讓歌曲在兩個調性當中平順的銜接與發展，試試看以下的譜例。

G和弦對於C大調來說是5級和弦，在E♭調剛剛是3級和弦，所以就可以把間奏設計在E♭調當中，一旦曲子要回歸，就直接讓曲子和弦接回G和弦，就可以跳回了。

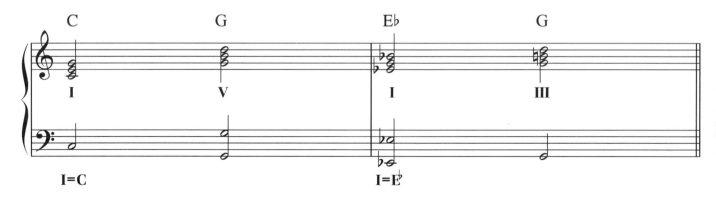

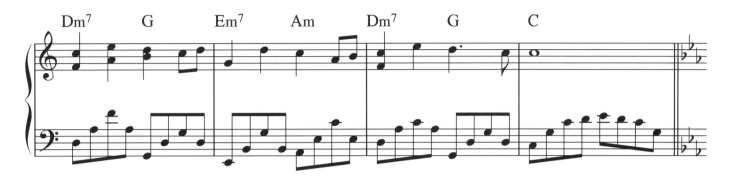

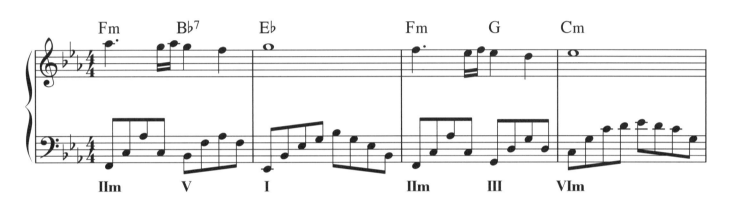

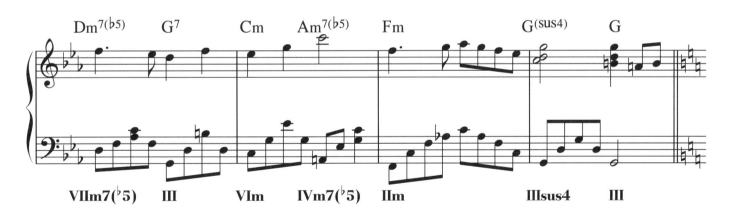

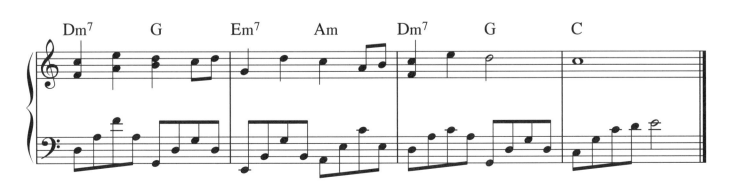

G調♭3調間奏練習

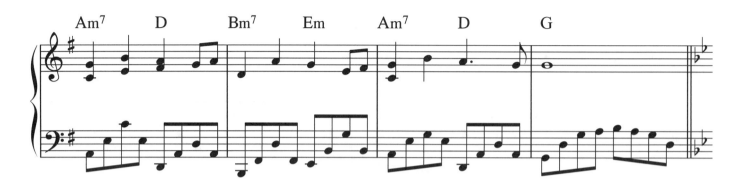

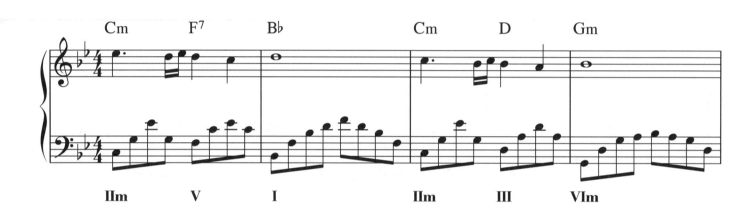

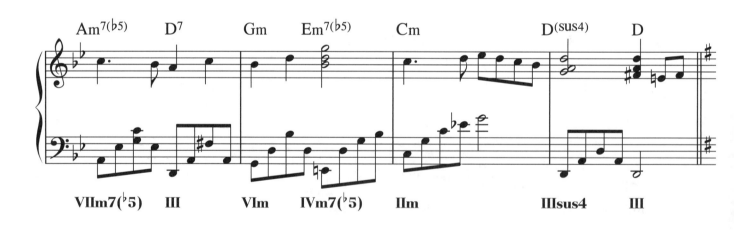

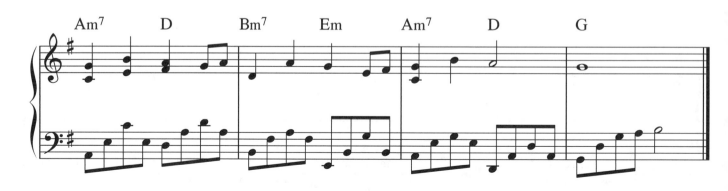

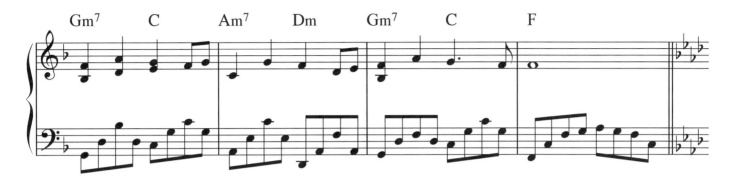

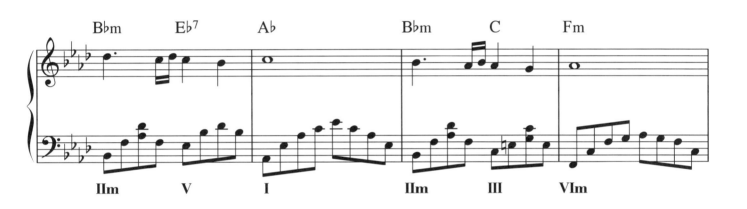

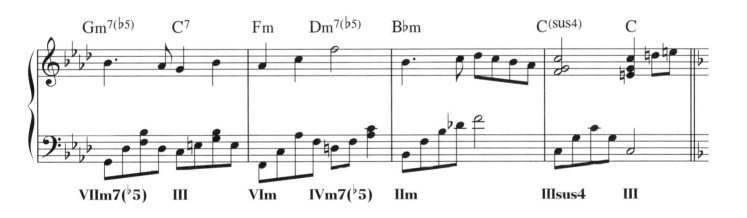

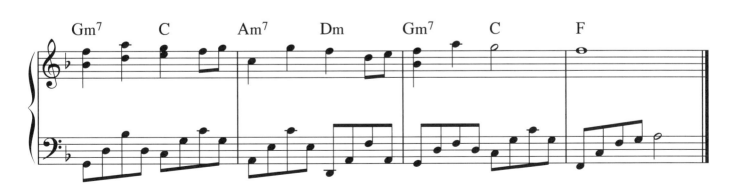

D調♭3調間奏練習

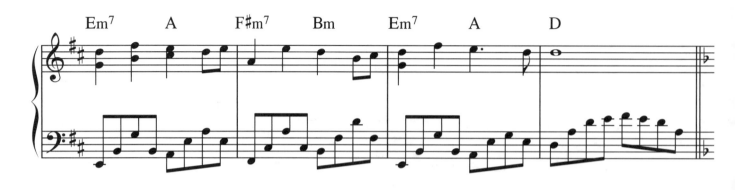

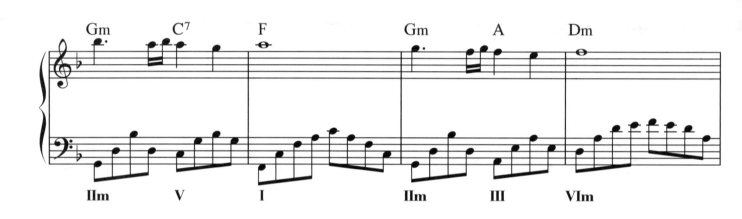

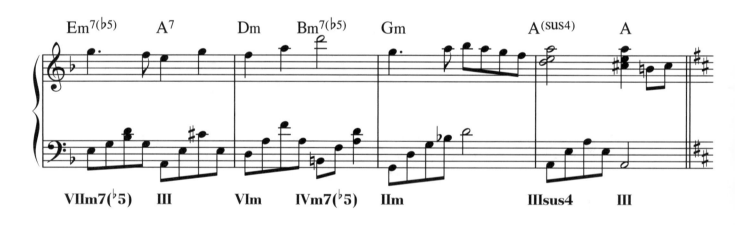

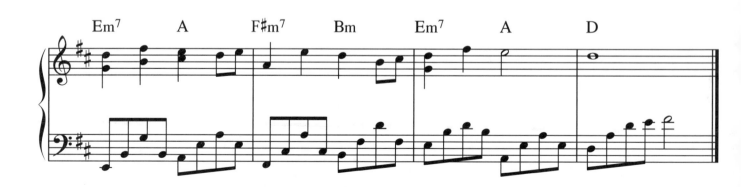

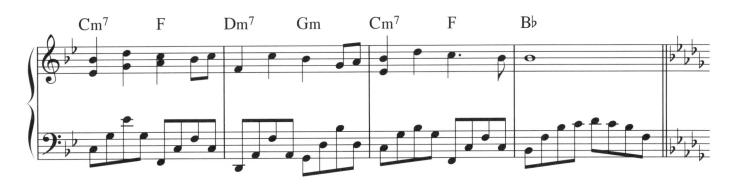

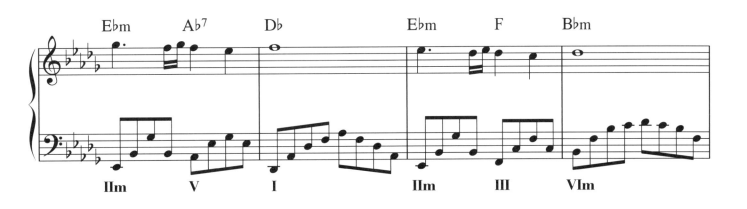

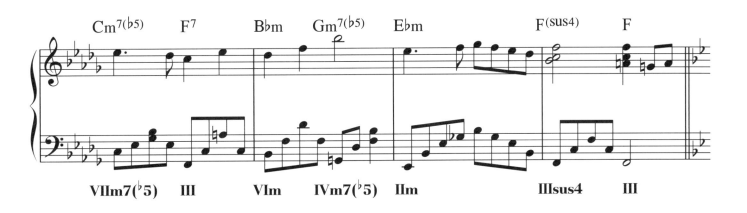

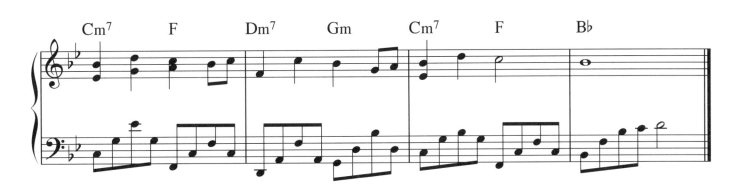

A調⁵3調間奏練習

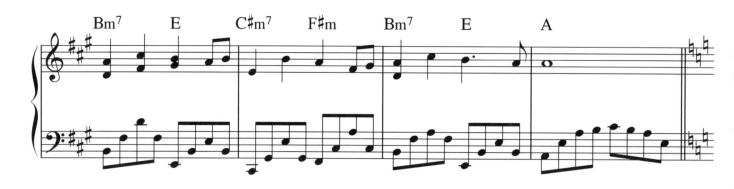

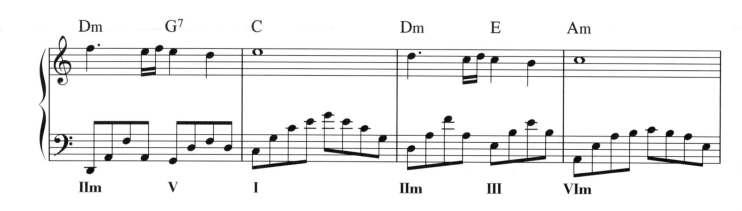

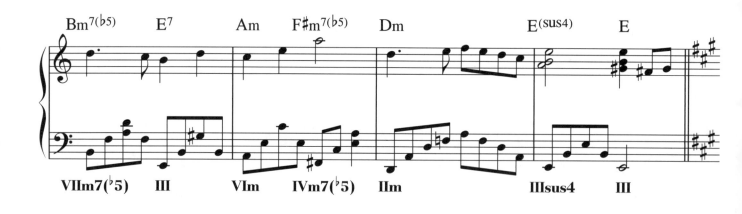

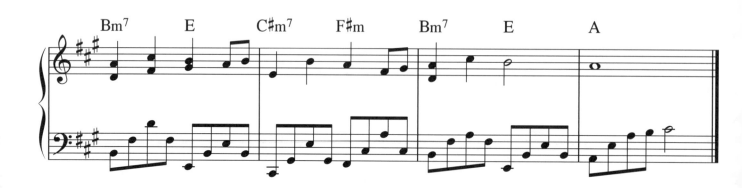

E♭調♭3調間奏練習

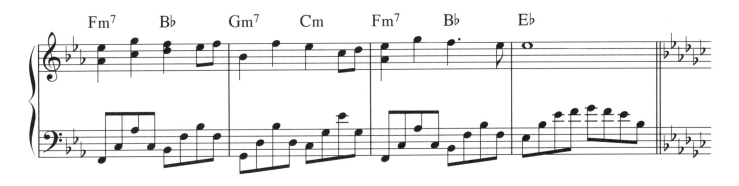

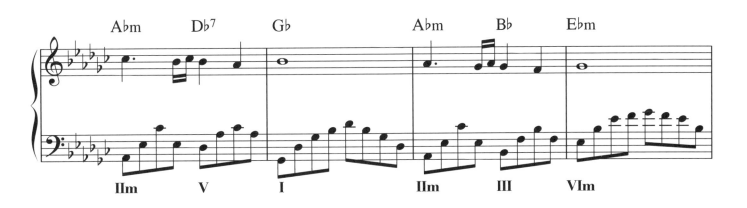

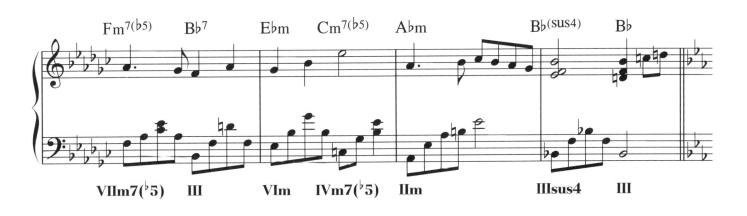

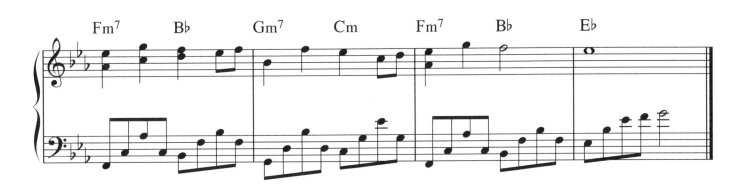

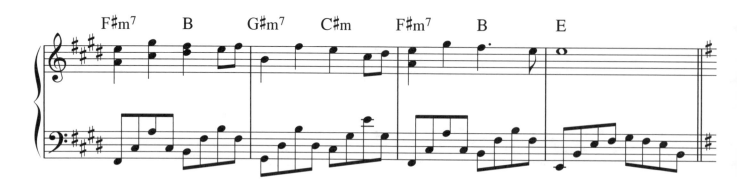

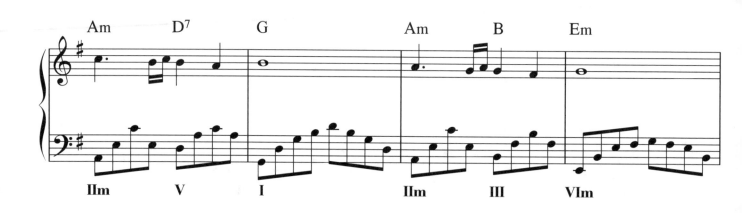

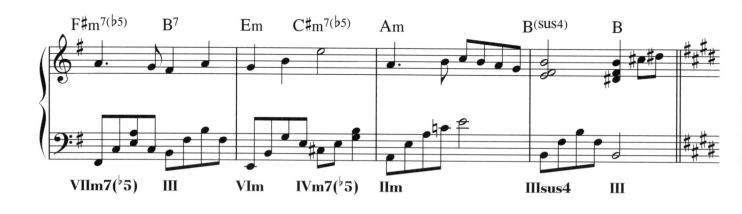

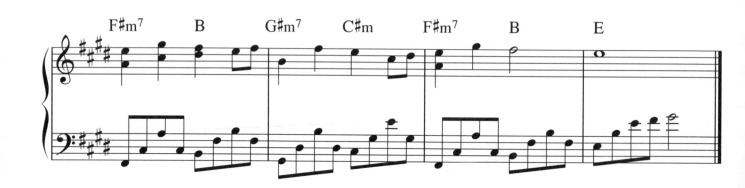

A♭調♭3調間奏練習

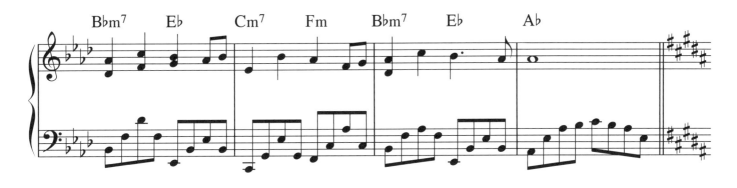

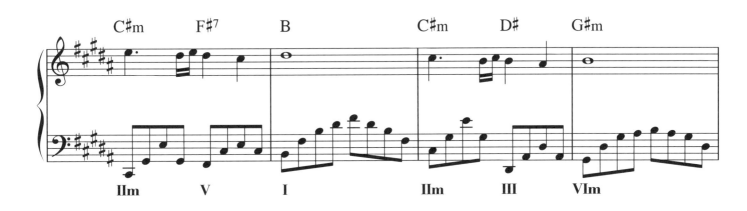

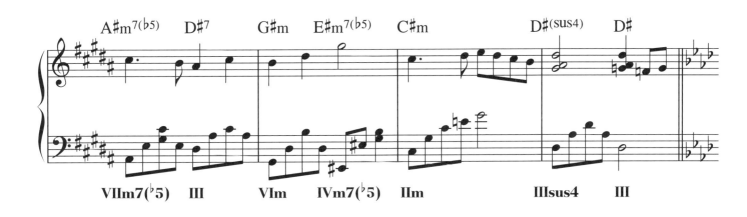

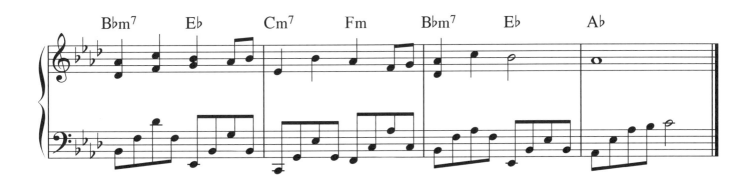

B調♭3調間奏練習

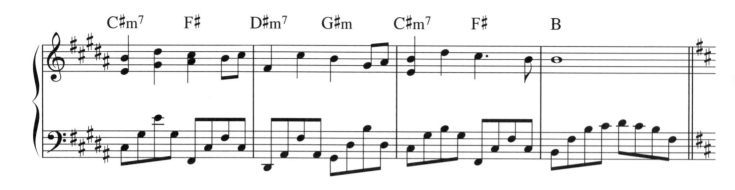

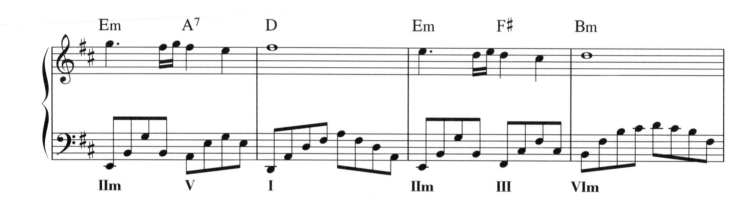

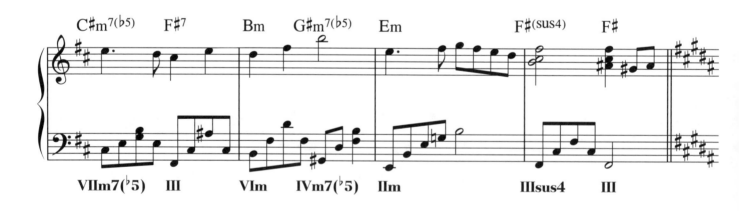

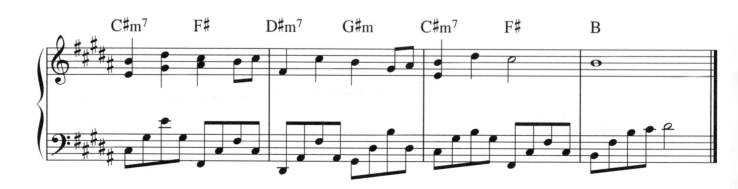

D♭調♭3調間奏練習

Ten Secrets of Playing The Pop Piano

流行鋼琴的彈奏奧秘

【企劃製作】麥書國際文化事業有限公司

【總編輯】潘尚文

【編　著】邱哲豐

【封面設計】呂欣純

【美術編輯】呂欣純

【文字校對】陳珈云

【樂譜製作】邱哲豐

【譜面校對】邱哲豐

【發　行】麥書國際文化事業有限公司

Vision Quest Publishing International Co., Ltd

【地　址】10647 台北市大安區羅斯福路三段325號4F-2

4F.-2, No.325, Sec. 3, Roosevelt Rd., Da'an Dist.,

Taipei City 106, Taiwan (R.O.C.)

【電　話】886-2-23636166，886-2-23659859

【傳　真】886-2-23627353

【郵政劃撥】17694713

【戶　名】麥書國際文化事業有限公司

http://www.musicmusic.com.tw

E-mail:vision.quest@msa.hinet.net

中華民國112年4月初版